폐허

Ruins

차례

Contents

THREE WAYS TO ELIS

어느 미싱사의 일일

A DAY OF A TAILOR

12

13

한뼘 한뼘 기어가서 잎이 돋아나는 꽃이 피어나는 부제

14

마지막 기쁨
LAST PLEASURE

18

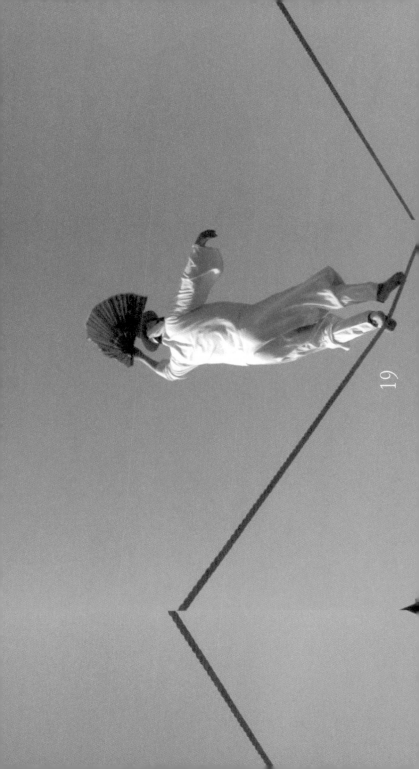

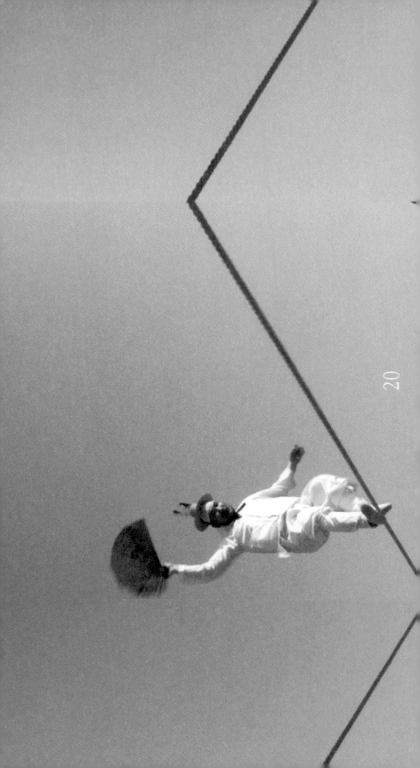

되찾은 시간
TIME REGAINED

24

노인과 바다

THE OLD MAN AND THE SEA

29

30

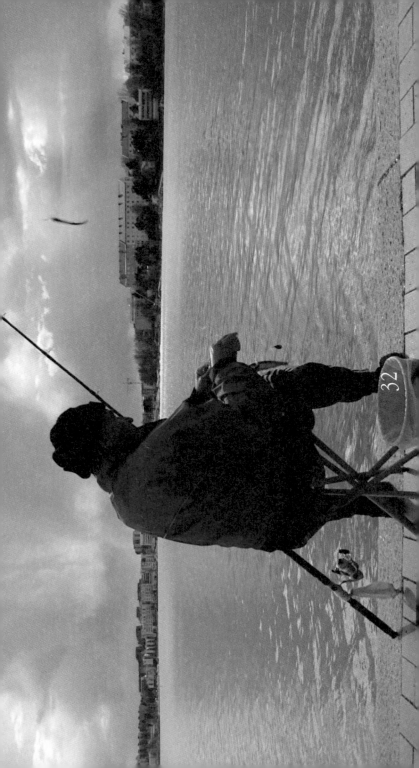

33

SOMETHING RED

35

THE KING OF MASK

42

43

45

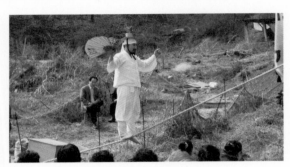

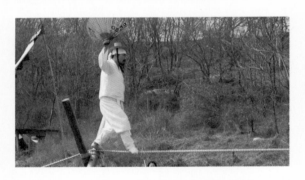

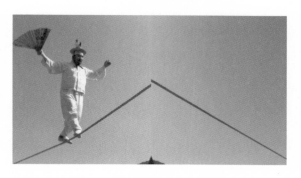

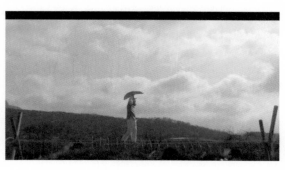

노인과 바다

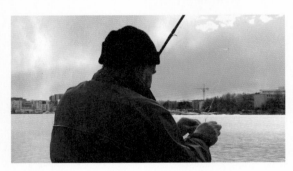

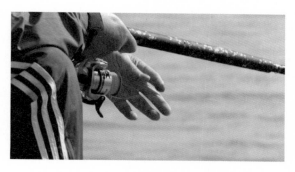

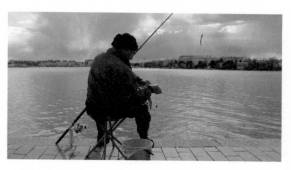

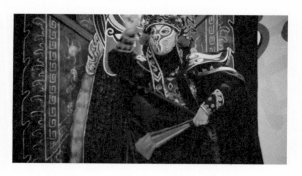

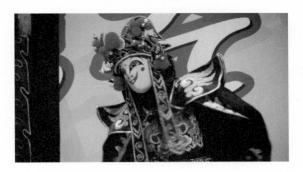

예술,
삶이 빛나는 순간

김윤경

큰 울림 하나, 진리가 스스로 인간들 사이로
들어왔다. 은유 흩날림 한가운데로.

　　　　　　　　　　　　　　　　— 파울 첼란

여러 해 전, 인천에 있는 한 전시장에서 전소정의 〈노인과 바다〉(2009)를 처음 봤던 순간을 아직도 기억한다. 바닷가에서 유유자적(悠悠自適)하게 낚시를 즐기는 한 노인의 모습을 특별한 기교 없이 소박하게 담아낸 영상 작업은 장대한 스케일에도, 극적인 서사(敍事)에도 기대지 않음으로써 오히려 더 강력하게 시선을 붙잡았고 선연하게 뇌리에 남았다.

그 후 상당한 시간을 흘려보내면서도 나는 담담하지만 강렬하게 전달되던 그 울림의 실체에 쉬이 다가서지 못했고, 그러는 동안 전소정은 또다시 수수께끼 같은 전시를 벌여놓았다. 눈부신 햇살이 잘게 부서지는 수면을 가르며 청어를 낚아 올리던 북유럽 바닷가 노인의 이야기와 더불어, 대도시 교외의 초라한 행사장에서 변검(變臉) 공연을 선보이는 변검술사와 김치 공장에서 오랜 세월 김치를 담가온 아주머니들의 이야기를 영상으로 풀어내고, 생이 끝나는 순간까지 홀로 춤을 추던 핀란드 숲속의 무용수 엘리스의 흔적을 더듬어 뒤따라가던 전소정은 홀연 2층의 전시 공간 전부를 할애하여 오래된 물건을 수집해온 아저씨의 소장품을 박물관처럼 진열하는 시도를 덧붙였다. 자신이 만났던 여러 사람들의 이야기를 들려주는 영상 작업과 누군가의 소중한 물건을 조심스레 선보이는 설치 작업으로 구성된 전시는, 결과적으로 다양한 삶의 양태를 서로 다른 층위에 서로 다른 온도로 다소 매끄럽지 않게 펼쳐놓은 듯이 보였다. 이것은 어떤 삶에서 한 장면을 마주했던 매 순간 작가의 심경에 일었던 어떤 변화의 면면들이 작업의 표면에 고스란히 머무른 탓인 듯했다. 전시에서 다시 마주한—노인과 바다와 하늘과 구름과 청어와 갈매기가 뒤섞인—내 오랜 기억 속 모호한 감정을 '심경의 변화'라는 제목에 의지해 가늠해보려던 바람은 결국,

작가가 암호처럼 덧붙인 '사로잡힘'이라는 키워드와
더불어 스스로 내비친 '그의' 심경의 변화에 거듭
가로막히고 말았다.

> 헛일, 한없는 헛걸음
> 아무 곳에도 이르지 않는 한없는
> 제자리걸음이다.
> ─ 〈어느 미싱사의 일일〉(2012) 중에서

《심경의 변화》라는 전시로 본격화된 전소정의 작업 행보를
읽어내려는 시도는 쉽사리 그의 이전 작업을 참조하는
선택으로 이어졌고, 전후(前後) 작업에서 발견되는 어떤
연관성은 이런 선택에 힘을 실어주기도 했다. 예를 들어
〈Three Ways to Elis〉(2010)에 등장하는 핀란드 숲속
무용수는 연극적 상황에서 기억과 상상, 현실과 꿈의
이야기를 기이하고 아름답게 엮어냈던 초기 작업 〈The
Finale of a Story〉(2008)에서도 이야기를 촉발시키는
우연한 만남의 주인공으로 존재한다. 또한 〈Three Ways
to Elis〉와 〈수집의 변〉(2010)에서 영상이나 사운드 또는
오브제 설치를 적절하게 결합하여 하나의 이야기를
풀어내던 방식은 베를린에 있는 한 댄스홀에서 만난 순이를
통해 파독 광부와 간호사가 가진 기억을 극화(劇化)했던
〈꿈의 이야기: 순이〉(2008)나 오직 한 사람만을 위해 마련된
무대 위에서 자기 이야기를 풀어놓는 누군가의 모습을
기록했던 〈일인극장〉(2009) 같은 작업에서 영상과 사진,
드로잉과 조각적 설치 등 다양한 매체를 극(劇)을 위한
장치로 유연하게 끌어들였던 꾸준한 시도를 떠올리게

한다. 조각(학부)과 영상(대학원)을 전공한 경험을 바탕으로, 이렇게 매체의 경계를 자유로이 오가며 자신을 둘러싸고 있는 세계와 그곳에서 마주친 사람들의 이야기를 드러내왔던 그의 시도는 〈노인과 바다〉를 기점으로 싱글채널 영상을 스크리닝하는 다소 간결해진 방식으로 선회하며 〈The King of Mask〉(2010)와 〈Something Red〉(2010)로, 그리고 '일상의 전문가'라고 지칭되는 일련의 영상 작업으로 이어진다.

　　이렇게 작업에 등장하는 인물이나 이야기의 성격 혹은 그 이야기를 구현하는 방식을 하나하나 나열하고 서로를 참조하다보면 전혀 연관되지 않을 것만 같던 전소정의 작업에서 초기부터 일관되게 이어지는 공통점이 드러난다. 삶의 어떤 순간에서든, 어디서든, 그저 스치듯 만날 것 같은 사람들이 평범하게 살아가는 모습을 결코 평범하지 않은 순간의 연속으로 번역해내는 전소정의 남다른 시선이 그것이다. 이것은 첫 개인전 이후 〈수집의 변〉이나 〈Three Ways to Elis〉에 이르기까지 다양한 사람들이 보여주는 서로 다른 삶의 면면을 고스란히 옮겨내는 과정에서뿐만 아니라, 전시 《심경의 변화》를 통해 본격적으로 등장한 싱글채널 영상 작업에서도 유의미한 순간을 만들어낸다. 초기 작업에서 개개인의 사연과 이야기를 중심에 두고 그것을 펼치기 위한 — 일종의 물리적이고 심리적인 — 무대로 마련되었던 다양한 요소 — 오브제 설치 — 가 점차 영상 내부로 스며들어 서사의 구조를 지탱하는 단단한 틀로 재편되면서, 작업의 외적인 형식과 이야기를 직조해가는 방식이 변화되는 과정에서도 전소정의 시선은 여전히 삶 구석구석으로 향한다. 그리고 그 시선은 개별적인 삶으로 깊숙이 더 깊숙이 들어감으로써 개별적인 각자의 삶, 그 내면 깊숙이 감춰졌던 목소리를 한 겹 한 겹 드러내고

하나의 커다란 세계를 향해 열려간다.

> 그러나 고기가 잘 잡히지 않을 때는
> 몇 시간이고 앉아 기다려야 한다.
> 그럴 때는 사실 불안하고 초조하다.
> ― 〈노인과 바다〉 중에서

전시 《심경의 변화》에서 시도되었던 서로 다른 온도의
작업들은 이렇듯 이야기에 개입하는 방식에서, 나아가
전소정의 세계에서 중요한 변화가 시작되는 순간을
재구성한다. 《심경의 변화》 이전의 작업에서 이야기를
이끌어내는 과정 곳곳에 능동적이고 적극적인
요소―공들여 연출한 상황들―로 존재하던 작가의
흔적은 이야기가 싱글채널 영상을 통해 전달되면서
점점 사라져 자기 이야기를 들려주는 누군가를 바라보는
'시선'으로 축소된다. 이러한 변화는 전소정이 자신의
시공간―물리적이거나 심리적인 무대―으로 누군가를
초대해 이야기를 듣던 방식을 버리고 스스로 누군가의
시공간 속으로 찾아 들어가는 방식을 선택함으로써
가능해진다. 특별할 것 없는 매일의 삶을 평범하게
이어가는 사람들의 일상이 펼쳐지는 시간과 공간으로
들어간 전소정은 스스로 이런저런 시도를 하기보다 그들이
이야기를 풀어놓기를 그저 기다리며 바라본다. 그리고
오랜 기다림의 시간이 흐른 후에, 삶의 터전에서, 그들은
비로소 자신들의 이야기를 끄집어낸다. 오랜 기다림은
감정의 교류를 이끌어내고, 이야기를 들려주는 사람의
삶으로 몰입하게 만든다. 오랜 기다림은 잊고 있던 순간을

끄집어내고, 내면 깊이 감춰뒀던 기억을 되살려낸다. 이렇게 전소정은 작가의 개입을 자제함으로써 타인의 목소리를 도드라지게 하고, 스스로를 지움으로써 오히려 작가의 확신을 드러나게 만든다.

　　그렇지만 사실 말없이 바라보는 시선에서 이러한 변화를 단번에 알아차리는 일은 불가능에 가깝다. 그래서일까. 전소정은 이 중요한 변화의 지점에 어떤 전작(前作)과도 쉽게 연결되지 않는 꽤나 낯선 시도를 위치시켰다. 일곱 가지 에피소드로 구성된 영상 작업을 중심에 두고 그와 연관된 사진 작업을 함께 선보였던 동명의 전시 《예술하는 습관》(2012)이 그것이다. 여기에서 전소정은 타인의 삶에 몰입해 특정한 서사를 따라가던 이전 작업과는 달리 스스로 이야기를 시작하고자 목소리를 가다듬는다. 새까맣게 타버린 재로부터 되살아난 불꽃이 활활 타오르면서 새의 형상을 드러내고, 깨진 항아리에 밤새 물을 길어다 채우기를 반복하며, 손바닥 위에서 유리구슬로 둥글게 원을 그리며 보는 이의 눈을 현혹하고, 아슬아슬하게 쌓아 올려지다가 마침내는 무너져버리는 성냥개비 탑을 다시, 조심조심, 높이 높이, 끝없이 쌓아가거나, 물 위에 비친 보름달을 떠내고자 헛된 수고를 되풀이하며, 불붙은 원형 고리를 순식간에 뛰어넘거나, 물이 가득 찬 유리컵을 들고 좁고 긴 평균대를 위태로이 오가는 모습 같은 단순한 에피소드가 그저 담담하게, 그러나 한없이 반복되는 영상. 전소정은 간결하게 구현된 이 영상에—놀랍게도—직접 등장하여 계획된 행위를 수행하는 역할을 스스로에게 부여하고 이 모험을 과감하게 실행한다.

인생의 성공은 기회와 지혜에 달려 있는
것이 아니라 끈기(고집)와 결단력(과단성)에
달려 있다.
— 〈일성당자해기(日星堂字海記)〉(2012)
중에서

처음으로—그리고 아마도 마지막으로—작업 전면에
나선 작가의 존재는 타인의 평범한 삶을 소중히 관찰하고
좇던, 카메라 뒤에서 누군가의 삶을 관망하던 시선이
들춰낸 어떤 확신의 현현(顯現)이다. 영상 작업《예술하는
습관》에서 전소정은 예술가에게 기대되는—혹은 전소정
자신이 스스로에게 부과한—덕목과 연관될 법한 일곱
가지 에피소드를 계획하고 그것을 하나씩 수행한다. 단
몇 번만의 시도로 성공해낸 행위가 있는 반면 끝끝내
완수하지 못해 한없이 좌절하며 결국 누군가의 도움을
얻어야만 했던 행위도 있지만, 여기에서 이런 과업의 성공
여부는 그리 중요한 것이 아니다. 중요한 것은 전소정이 이
행위를 쉼 없이 반복했다는 것이다. 끊임없이 되풀이되는
이 행위를 전소정은 '습관'이라 칭하고, 이것을 예술가의
덕목 혹은 '예술 하기'와 연결 짓는다. 무모하거나 우직한,
열정적이면서도 균형 잡힌, 때론 마법처럼 매혹적인
면면을 드러내는, 그러나 특별할 것 없는 평범한 행위를
무한히 반복하는 과정에 전소정은 예술을 마주하는 자신의
복잡한 내면을 고스란히 투영해낸다. 화려하고 강력한
물신(物神)으로서의 어떤 대상과 마주하는 위압적인
순간이 아니라 사소하고 무의미해 보이는 행위가 쉼
없이 되풀이되는 과정, 그 지난한 수행(遂行)의 과정에서
전소정은 예술에 대한 오랜 질문과 의심이 어떤 확신으로

전이되는 순간을 포착해낸다.

　　전소정의 내부에서 발생한 이 마법과도 같은
순간은 오랜 시간 잡힐 듯 잡히지 않던 모호한 울림을
따라 긴긴 여정을 이어온 사람들에게도 명징한 각성의
순간을 경험하게 한다. 특별한 기교도, 장대한 스케일도,
극적인 서사도 찾아보기 어려운 전소정의 작업이 왜
그리도 강력하게 시선을 붙잡았는지, 왜 계속 머릿속을
맴돌았는지에 대해서 말이다. 화면에 등장한 낯선 작가의
모습은, 어딘지 어색하고 불완전한 그의 움직임은, 그럼에도
너무나 진지하게 사소한 행위를 반복하는 어떤 진심은
지치지도 끝나지도 않는 작가의 수행을 바라보는 우리
내부에서도 마법 같은 순간을 만들어낸다. 영원히 계속될
것처럼 되풀이되는 작가의 수행적(遂行的) 행위가 그의 가장
내밀한 곳에 존재하고 있던 예술에 대한, 예술하기에 대한
막연한 생각을 어떤 확신으로 변모시켰듯이, 작가의 행위를
바라보던 우리 역시 지극히 평범한 각자의 삶에 감춰져
있던―혹은 잊고 있던― 어떤 순간을 불현듯 떠올림으로써
작가의 수행에 간접적으로, 그러나 능동적으로 동참한다.
전소정이 되풀이하던 그 사소하고 무의미한 행위는 마치
마법 주문과도 같이 우리 모두가 각자의 삶을 살아가는 매
순간마다 그 순간을 살아내게 하는 무의식적인 기제(機制)로
작동한다. 그 마법이 어느 순간 각자의 삶에서 반짝일 때
우리는 평범하게 이어지던 삶에서 '예술'이라는 예사롭지
않은 시공간과 마주한다.

　　　　큰 울림 하나, 진리가 스스로 인간들 사이로
　　　　들어왔다. 은유 흩날림 한가운데로.
　　　　　　　　　　　　　　　　　― 파울 첼란

69

7년 전, 전소정의 작업을 보던 나를 사로잡았던 그
울림은 평범한 삶에서 예기치 않게 마주한 순간에 대한
낯섦 때문이었을 것이다. 마치 내가 전소정의 작업에
사로잡혔듯이, 전소정은 자신이 살고 있는 세상의 어느
한편을 공유하고 있는 이들이 묵묵히 삶의 매순간을
살아내는 모습을 바라보면서 너무도 평범한 그 삶에 자신도
모르게 사로잡혔을 것이다. 내가 그 울림에 쉽사리 다가갈
수 없었던 그 시간 동안, 그래서 전소정은 잡히지 않는
무엇을 잡기 위해 이런저런 시도를 이리저리 가늠해보며
호흡과 걸음의 속도를 조절해왔을 것이다. 결국에는 그
평범한 순간에서 끄집어낸 감정의 조각을 자기 몸으로
경험하고 끝없이 반복하는 수행 과정을 거듭하면서 어떤
확신의 실마리를 이끌어냈을 것이다. 그래서인지 이후
전소정의 행보는 보다 선명한 궤적을 이어나간다. 전소정은
어제와 오늘이, 그리고 내일마저도 크게 다르지 않을 것
같은 평범한 삶의 순간을 묵묵히 따라가며 담아낸 이러한
시도로 '일상의 전문가'라는 느슨한 범주를 이루어낸다.
그리고 이 범주를 구성하는 영상 작업은 작가 전소정의
내면에 다층적으로 존재해온 예술의 모습, 예술가의
덕목이 외부 세계에 얼마나 다양한 모습으로 존재하는지를
다채로운 방식으로, 서로 다른 목소리로 우리 눈앞에
펼쳐놓는다.

　　다시, 한적한 북유럽 바닷가의 노인을 떠올려본다.
노인은 오늘도 그 바닷가에서 그때처럼 한가로이 청어를
잡아 올리고 있을까. 그러고 보면 그 노인과의 만남이
시작이었다. 그리고 나를 둘러싸고 있는 세계와의 만남,
세계를 함께 나누는 사람들과의 만남으로 이어졌다. 그
일련의 만남은 나를 중심으로 견고하게 구축되었던 하나의
세계에 틈을 만들어냈다. 나보다 한발 앞서서, 아마도

전소정 역시 이러한 만남을 이어갔을 것이다. 그 틈으로 휘몰아친 삶의 흩날림을, 때론 시(詩)처럼 때론 소설처럼, 전소정은 다시 또다시 자신의 시선으로 잡아냈다. 서로 다른 시간과 공간에서 인간 군상 개개인의 자아와 그를 둘러싼 세계가 반복적으로 대면하고 대립하는 일상의 면면을 그들과 마찬가지로 묵묵히 되풀이하면서 말이다. 그런 과정을 반복하는 전소정의 삶은 전소정의 예술을 그대로 반복한다. 여전히. 삶을 되풀이하는 예술, 예술을 되풀이하는 삶. 이것이 그 강렬했던 울림의 실체는 아니었을까, 이제야 조심스레 짐작해본다. 나 역시 그 쉼 없이 되풀이되는 삶의 한가운데에 서 있음을 알아차리게 된 지금에서야.

불현듯 깨달음:

전소정의 비디오 시리즈 〈일상의 전문가〉의 형상화 위력

에이미 쳉

2010년부터 전소정은 〈일상의 전문가〉라는 싱글채널 비디오 시리즈 제작에 집중해왔다. 지금까지 10편 이상 제작된 영상들이 이 연작을 구성한다.[1] 각 영상은 5분에서 10분 정도의 러닝타임 동안 특수 분야에 종사하는 사람들을 주인공으로 내세운다. 주인공들의 직업적 특징은 전혀 다르지만 작가는 촬영을 하면서 시대정신을 담는 것은 물론, 이 등장인물들이 공유하는 특정 맥락을 짚어주었다. 따라서 각 영상들을 모아 종합적으로 감상할 경우, 관객은 개별 작품의 범위를 넘어 총체적으로 작품을 이해하게 된다.

영상의 주인공들은 기계자수사, 간판쟁이, 활자주조업자, 줄광대, 김치공장 여성 노동자, 피아노 조율사, 해녀, 박제사, 돌 수집가, 중국 쓰촨성에서 유래한 고대 희극인 경극 배우 등 다양하다. 이 중 몇 개의 직업은 꽤나 특이해 보인다. 그러나 이 주인공들의 육체적 노동을 '예술'이라고 규정하긴 어렵고, 그들의 결과물을 '예술작품'으로 보기도 힘들다. 그럼에도 불구하고 작가가 "일상의 전문가"라 표현하듯이, 이런 보통 사람들이 평범한 일상에서 놀라울 만큼의 영적인 기운을 발산한다. 다시 말하자면, 범인들의 평범함에서 환상적인 아우라를 느낄 수 있다는 뜻이다. 작가가 사라져가는 직업이나 특이한 직업을 소개한다기보다는, 등장인물이 일상 속에 존재하는 가운데 놀라운 예술적 매력이 스며 나오는 모습을 포착하는 데 노력하고 있음을 눈치채긴 어렵지 않다. 이 접근은 〈일상의 전문가〉 시리즈의 함의를 명백히 반영한다. 작가는 평범과 비범, 인생과 예술에 대한 탐구, 변증법적 연구를 충실하게 수행 중이다. 더불어 작품을 위해 선택한 업종에 깃든 시대정신 및 '인간존재의 질적 가치'를 시각화한다.

[1]
전소정은 이 시리즈에 정식으로 제목을 달진 않았지만, '일상의 전문가'라는 용어로 일반화시켜 설명한다. 이 제목을 시작점으로, 이 글은 이 시리즈에 속한 전소정 작품의 독특한 특징들을 자세히 살펴본다.

게다가 현대사회에서 노동에 대해 말할 때 거론하는 얼굴 없는 '노동자'나 '전문가'와 작품 속 등장인물들을 구분 지음으로써, 주인공들의 인간적 면모를 부각시킨다.

전소정은 이 등장인물들과 그들의 직업에 대한 통찰력 있는 주시를 시청각적 서사를 통해 풀어낸다. 일견 객관적으로 보이는 다큐멘터리들은 사실 제각각 작가의 깊은 성찰을 담았을 뿐 아니라, 각 주인공에 대한 주관적 해석을 곁들인 철학적 고찰의 여정을 드러낸다. '유사-다큐멘터리'를 닮은 작품 속 시적인 대사와 내레이션은 작가가 인터뷰 내용을 '다시-쓰기'한 결과다. 이렇게 작가는 출연자와의 관계에 적극적으로 개입하고 반응하면서 일상의 존재 속에 깃든 '시대와 개인적 삶 사이의 관계'를 보여주고자 했다. 이와 함께 그들의 '생존 방식'과 그 방식이 전달하는 의미를 등장인물들의 '개인적 삶'과 그들의 '직업' 사이의 관계에서 드러내고 있다. 〈일상의 전문가〉 시리즈는 발터 벤야민의 "기술 복제 시대의 예술작품이 '아우라'를 잃었다"는 지적을 대안적 관점으로 해석 및 반영하는 것 같다. 벤야민은 대량생산과 복제의 시대에 예술작품이 고유의 정통성을 잃었음은 물론 믿음, 전통, 의식(의례)의 가치로부터 분리됐다는 점을 지적했다. 이와 반대로, 전소정은 우리네 평범한 삶 속 '수공예'와 '장인'의 특성을 파고들면서 노동, 시간, 물질에 이어 정신, 자유, 상상력의 범위까지 재발견한다.

이에 필자는 전소정의 작품 다섯 편을 선택하고 다섯 개의 키워드를 이용하여 〈일상의 전문가〉 연작에 숨겨진 아이디어를 자세히 살펴보려 한다.

1. 경계: 〈마지막 기쁨〉, 2012

〈마지막 기쁨〉은 연작 중에서 가장 상징적인 작품이다.
작가는 한국에서 사라져가는 직업을 대표할 만한 전통적인
줄광대를 촬영하면서, 우리 일상생활 도처에 존재하는
경계와 난관을 표현했다. 영상의 주인공이자 엄청난 실력을
보유한 줄 타는 광대는 한복을 입고, 국악을 반주 삼아
줄 위를 걷는다. 관객은 그의 공연에 완전히 매료된다.
30년이라는 오랜 시간 동안 공연을 하면서 이미 이 공연
예술은 주인공의 성찰과 인생관을 보여주는 분신으로
변모돼 있었다. 이 영상에서는 주인공의 생각이 1인칭
서술로 전개되면서 공연을 할 때 정신과 기술이 얼마나
아름답게 조화를 이루는지 설명한다:

> "줄 끝이 멀게 느껴져서도 안되지만, 가깝거나
> 넓게 느껴져도 안 되는 법이다. 그 줄이라는
> 것이 눈에서 아주 사라져버리고, 줄에만
> 올라서면 거기만의 자유로운 세상이 있어야
> 하는 것이다." […] "제일 위험한 것은 눈과
> 귀가 열리는 것이다. 줄에서는 눈이 없어야
> 하고 귀가 열리지 않아야 하고 생각이 땅에
> 머무르지 않아야 한다. 그렇지 않으면 바로
> 알고 줄이 나를 호되게 꾸짖을 것이다."

자기 성찰이 깃든 독백에 이끌린 관객은 생각에 잠긴
채, 높고 낮음, 공기와 땅, 앞과 뒤, 성공과 실패의 경계를
가르는 줄 위에 시선을 둔다. 매우 심오한 서술은 작가가
편집한 이미지들과 함께, 줄이 경계를 짓는 장면들을
인터페이스로 변모시켜 관객의 사색을 유도하는 단초를

제공한다. 전소정은 줄광대의 간절한 소망과 줄 위를
걷는 템포의 어려움이라는 두 가지 요소를 적절히 참고해
설명과 이미지를 섞어가며 농담을 하는 데 능하다. 작가는
'줄'과 '경계' 속의 긴장감을 깨닫고 깊은 생각에 빠졌다고
한다. 그리고 한 인터뷰에서 다음과 같이 말했다. "〈마지막
기쁨〉은 줄광대가 줄 위에서 경험하는 자신만의 세계,
예술가의 이상을 의미한다. 줄광대는 전통을 이어가는
사람이면서 현대에 속해 있고, 줄 위에서의 이상적인
몸짓으로 하늘을 비상하지만 대중 앞에서 광대가 되어야
하는, 땅과 줄 위의 공간적 거리로 상징되는 이상과 현실의
경계에 선 자이다."[2]

2. 선언: 〈되찾은 시간〉, 2012

삶의 여러 가지 소란스러운 '경계'에 대한 탐구는 실은
전소정 자신의 인생과 예술 사이 경계에 대한 성찰에
기인한다. 이 탐구는 다음과 같은 질문에서 시작한다.
현대사회 속 이상과 현실 사이 충돌의 문제를 어떻게 해소할
것인가? 성공과 실패를 어떻게 규정할 것인가? 인생은
무엇인가? 인생을 예술의 한 형태로 여길 수 있는가?
줄광대는 그의 '공연'과 자신의 삶을 동일시함으로 그를
작가로 볼 수 있는가? 예술이란 정확히 무엇인가? 이런
질문들은 작가 자신의 삶과 작품에 대한 고민을 표현할 뿐만
아니라, 암묵적으로 현대사회의 '삶'과 '예술' 간의 선명한
분열에 대한 우려를 나타내기도 한다. 과연 우리가 '작가'와
노동자라는 용어를 구별하는 데 진정 아무런 어려움이
없는가? 아니면 두 인물은 사실 동일한 태도를 반영하며

조화로운 공생에 대한 공동 선언을 하는 것인가?

영상의 내용은 이런 전소정의 질문들을 고스란히 보여준다. 사람들이 '미학'과 '예술'에 대해 갖는 개념이 18세기 이후, 삶, 노동, 그리고 실용성으로부터 분리되기 시작했다는 점에서 기인해, 작가가 '일상의 전문가'에 관심을 둔 건 그 유형의 결과물을 살피는 데 있었음을 암시하는 것이다. 여기서 궁극적인 질문은 아마도 "어떻게 예술이 삶의 현장과 연관되는가"일 테다. 우리들은 일상 속에 존재하고, 정신적인 자유는 저 어딘가 지평선에 걸려 있다.

〈되찾은 시간〉은 광주극장에서 일하는 마지막 남은 간판쟁이에 관한 이야기다. 이 영상은 전술한 질문들에 대해 우회적으로 답변한다. 이 극장 간판 화가는 자신의 일생을 평범하고 반복적인 일을 하는 데 바쳐왔다. 그의 내면에선 이 직업이 단순히 먹고사는 데 필요한 수단이 아니라 기쁨과 성취감을 찾을 수 있는 육체노동이다. 그 육체노동의 결과물이 극장의 얼굴로 전시돼 평범한 세상에 자신의 존재를 알리는 역할을 하는 것이다.

이 시리즈에선 〈되찾은 시간〉이 가장 '다큐멘터리'스러운 결과물로 보인다. 전소정은 〈되찾은 시간〉에서 어떠한 은유도 사용하지 않았다. 대신, 간판쟁이의 평범한 일상을 단순하고 솔직한 방식으로 보여줬다. 페인트 통이 잔뜩 쌓여 페인트 냄새로 가득한 공기가 흐르는 작은 작업실에서 화가는 분주하게 극장의 상영표에 따라 일한다. 아이러니하게도, 그 타성에 젖은 삶을 이어가기 위해서도 의지나 더 큰 열정을 불러일으켜야 한다. 영상의 속도가 눈에 띄게 느리고 침착하여 어떤 이의 인생을 따라 계속해서 촬영한 영화처럼 보이기도 한다. 화가는 1980년대 광주 민주화항쟁이 전성기에 이르렀을 때 미술대학을 졸업했다. 당시의 그는 대형 그림을 그려 사회

개혁에 참여하고 싶은 목표와 꿈이 있었다. 주인공이 말하는 역사의 한 단면에 시대의 변화가 고스란히 반영됐다. 극장의 간판을 그리는 직업은 결국 시대에 뒤떨어질 것이다. 그래서 관객은 한 사람의 일생뿐만 아니라 이미지 시대의 소우주도 '목격'하게 된다.

3. 사유의 형태: 〈일성당자해기〉, 2012

전소정은 주인공들과 우연히 만나게 된 경험이 결국엔 그들을 촬영하게 만들었다고 한다. 이 점은 작가의 경험이 우리의 경험과 별반 다르지 않지만, 그가 인물에 집중하고 집요하게 관찰하기 때문에 그의 작품이 관객의 시선을 사로잡을 수 있음을 시사한다. 이 시리즈에선 이미지가 영상의 주재료로 쓰이고 있다. 하지만 작품을 고유의 템포, 언어, 색, 소리, 편집의 차원에서 분석한다면 작가가 거의 통합적인 방식으로 자신의 생각을 전달하고 있음을 쉽게 알아차릴 수 있다. 이것은 어쩌면 전소정이 이미지, 문학, 음향 등 여러 가지 서로 다른 매체를 다루는 놀라운 기술과 관련이 있다. 시인 보들레르가 20세기 초반에 주창한 '공감각'에 대한 사유처럼, 작가는 추출, 변형, 통합하는 접근 방식으로 간결하면서 함축적인 문구를 만들어 이미지와는 별도로 작품의 가장 뛰어난 구성 요소를 만들었다.

〈일성당자해기〉는 전소정이 2012년 대만에서 레지던시를 하던 기간에 촬영했다. 이 영상은 대만에 남은 마지막 활자주조공장인 리싱활자주조업의 이야기를 담았다. 작가는 문학과 문자언어에 특히나 매료당했기 때문에 활자의 미학에 대해 숙고했다. 활자주조공장장은 아버지를 대물림해 공장장이 됐다. 그는 평생 동안 즐겁게

한자의 바다에 빠져 지냈다. 그는 생각을 활자로 만들거나 사용하지 않았다. 오히려 추상적이고 비가시적인 생각을 '시각화'함으로써 구체화한다. 이 작품에서 활자기계가 내는 소리는 리듬감과 안정감으로 시대 변화에 대한 확고한 저항을 암시한다. 이제 이런 활자공장은 거의 없다. 활자의 의미 및 모양의 상관성을 다루는 것을 기점으로 삼아, 작가는 활자주조업자가 보여주는 창조성의 대안적 면모를 잘 드러낸다.

4. 현대성의 미로: 〈어느 미싱사의 일일〉, 2012

기술이 발전하고 직업이 변화함에 따라 활자와 인쇄업이 쇠락하기 시작했고, 다른 업종들도 이 상황에서 자유로울 수 없었다. 지금 논해지는 근대성은 주로 한물간 물건의 대체를 촉진하는 선형적 발전의 논리에 상당 부분 기댄다. 대량생산 시스템으로 위협받는 재단업은 하찮고 소외된 "전통적인 직업"이 됐다. 〈어느 미싱사의 일일〉과 〈일성당자해기〉는 다른 직업에 대한 이야기를 하지만, 비슷한 역사적 배경을 공유한다. 이 작품엔 작은 방에서 일하는 기계 자수사가 등장한다. 그는 시대의 질곡을 재봉틀이 내는 리듬감 있는 소리를 배경 삼아 목격한다. 시대가 변하고 산업이 쇠퇴하고 이렇게 사양 직종에 종사하는 자는 사라질 운명에 처한다. 기계 자수사는 재봉틀이 내는 단조로운 소리에 맞춰 "더 이상 이름을 수놓는 사람은 없다. 더 이상 필요 없는 단추들이 훈장처럼 남았다. 보물인 사람에게나 보물인 물건"이라고 서술한다.

영상을 보면서 관객은 자수사가 탑 모양의 미로 같은 패턴을 재봉하고 있음을 알아차릴지도 모르겠다. 처음

봤을 때는 꼬불꼬불한 길이 안쪽에 무늬로 들어간 추상적인
모양처럼 보이는 패턴이다. 이 길은 바로 재단사의 직업적
궤도를 상징한다. 어쩌면, 미지의 세상을 향한 우여곡절
많은 여정이 우리가 길을 잃어버린 근대성의 미로일지도
모른다.

> "검은 실은 숲을 이루고, 산을 옮기고,
> 건물을 세우고, 바다를 만들고, 비를 내린다.
> 헛일, 한없는 헛걸음. 아무곳에도 이르지
> 않는 한없는 제자리걸음이다. 아무곳에도
> 이르지 않는 걸음."

5. 머나먼 해변: 〈보물섬〉, 2014

현대화의 과정이 우리 모두를 시대의 복잡한 미로 속에
가뒀다. 사람들은 그런 극적인 변화를 막을 방법이 없는
듯하다. 〈보물섬〉은 한국에서 사라져가는 또 하나의
직종, 해녀에 대한 이야기다. 온갖 고난에도 불구하고,
이 해녀들은 죽을 때까지 자신의 임무를 고집스럽게
수행한다. 진주조개 양식업의 성공 이후, 해녀들은 다른
종류의 해산물잡이로 전환했다. '해녀'는 〈일상의 전문가〉
시리즈에서 가장 고된 직업이자 곧 역사 속으로 사라질
운명에 처해 있다. 동아시아 지역에서 활동하는 해녀 중
대부분은 50대이고 심지어 70대에서 80대까지도 있다.
　전술한 작품들에 비해 전소정이 이 작품에 결부시킨
내용과 내놓은 해석은 보다 자유롭고 상상력이 넘친다.
작가가 이 시리즈의 결론을 관객이 직접 생각하도록
유도하며 끝내려 했다는 뜻이다. 작가는 '해녀'의 숨은

뜻을 풀기 위해 여성의 다중적인 사회적 역할에 대한
은유를 사용한다. 해녀들은 바다로 잠수할 때마다 새로운
'여행'을 시작한다고 본다. 따라서 이 작품은 '여행 떠나기'와
'귀환'에 대한 이야기이기도 하다. 작가는 바다 이미지와
인생을 표류하는 방향을 연관시키면서 바다가 모성애의
지표임을 드러낸다. 또한 은유적 서술을 엮어 해녀들의
내적 강인함을 보여주고, 전염성 강한 노래를 들려주며
관객이 바다를 생각하게끔 유도한다. 황당한 꿈속에서도
찾기 힘든 보물을 생사가 갈리는 위험이 도사리는 바다
어디에서든 찾을 수 있다. 작가는 단순하고 솔직하게,
'이상향의 섬'(이어도)에 대한 염원을 다룬 곡을 이용해,
해녀를 '먼 해변'으로 인도하는 길을 가리킨다. '먼 해변'은
사라져가는 직업, 삶의 종말, 고향으로의 귀환처럼 다양한
뜻을 내포한다.

> "먹으나 굶으나 아–. 여기 깊은 요 물 아랜
> 은과 금이 깔렸건만 높은 나무에 열매로다.
> 이어도사나. 저승길이 왔다 갔다 서러운
> 어머니 날설아올적. 한 길 두 길 수지픈
> 물속 허위적허위적 들어나간다." 그녀들은
> 합창으로 불렀다.

전소정은 바다에 대해 감정적 끈을 지닌 여자의 관점을
수용해 여러 이야기를 서로 짜넣기 위해, 늘 그랬듯이
그만의 창조적인 방식을 택한다. 이 영상의 해녀들은
위대하다고 할 만한 강인함의 화신인 동시에 바다처럼
진정으로 포용하는 정신도 가지고 있다. 오프닝 장면을
자세히 보면, 엄청난 에너지로 바위를 때리는 파도가 역으로
스트리밍된 것을 알 수 있다. 이 장면은 구체적인 정신 상태,

정확히 말하자면, 고향으로 돌아가는 것을 뜻하는 듯하다.
해녀들이 잡은 해산물은 '어머니'로부터 받은 영양소처럼
미지의 세계에서 온 보물이다. 이 해녀들은 해변으로 돌아간
뒤에, '먼 해변'에 대한 신화를 또다시 즐기며 떠들 것이다.

　　글의 초반에 언급했듯이, 전소정의 영상들은 연속적
시리즈나 독립적인 작품으로 감상할 수 있다. 이 작품들은
각각 독립적인 역사의 단편을 보여줌으로써, 모두 강하지만
직선적이지 않은 상관관계를 제시한다. 다시 말해, 각 시대
이미지를 충실히 반영하는 것뿐만 아니라 별자리만큼 넓은
사회적 스펙트럼을 표현한다. 작가와 관객이 공유하는
의식의 심연 어딘가에는 그러한 시대적 이미지 속 운명과
공감각이 봉합되어 도사리고 있을 수 있다. 요약하자면,
이 시리즈는 작가의 정신, 인생, 예술적 깨달음으로
변모함으로써 기존의 글과 이미지의 한계를 초월했다.
게다가 전소정이 '일상의 전문가'라고 부르는 것이 숨은
의미에서 다시 마술 같은 아우라를 공명시킬 것이다.

소수자 영토와 만날 때:

전소정의 관대한 이미지들

시몽 다니엘루

전소정이 촬영한 인물에 관한 영상들은 '일상의 전문가(Daily Expert)'라는 간단한 제목으로 묶여 있으며, 일하는 사람들과의 다양한 만남을 그린 것들이다. 작가가 어떤 특별한 '메시지'를 전달하려 한 것이 아니라면, 촬영 시 그녀의 접근 방식은 주로 이 개인들/개체들, 즉 공예가, 작가나 노동자들의 작업을 방해하지 않겠다는 뜻으로 읽힌다. 그로 인한 두드러진 미적 결과는 주인공의 몸짓에 주목했다는 점, 따라서 얼굴보다는 손에 집중했다는 점이다. 얼굴은 전신을 찍다보니 우연히 화면에 잡힐 뿐이다. 따라서 이 영상 작가는 이 연작들을 탄탄하게 만들기 위한 어떤 관점이나 미리 생각해둔 시스템을 구축하지 않는다. 이 연작들은 오히려, 우연에 의해 이끌리듯이 새로운 만남, 새로운 맥락, 그리고 새로운 영토를 찾아나서는 창조적인 접근법을 구사한다. 실제로 제주도 해녀(〈보물섬〉, 2014), 광주의 영화 간판 화가(〈되찾은 시간〉, 2012) 또는 타이페이의 인형 조각가(〈My Fair Boy〉, 2012)들은 마치 '라이프니츠의 단자(모나드)'와 같다. 즉 그들은 세계 전체를 표현하되 세계의 작은 부분만을, 들뢰즈의 표현에 의하면 그들의 '영토'(라이프니츠였다면 '칸'이라고 말했을 것이다)만을 명석하게 표현하는 주관적 단위들이다. 전소정에게 누군가를 만난다는 사실은 그녀가 묘사하는 인물의 영토 속으로 모험을 하듯 들어가는 것이고 그 영토는 바닷가, 스튜디오, 심지어 〈마지막 기쁨〉(2012) 속의 줄타기 곡예사가 타는 줄처럼 간단한 보조 장치일 수 있다. 더욱이 이런 '작업자'의 몸짓, 좀 더 정확히는 '작업 중'인 각 인물들(개인들)에 대한 관심은 특히 손을 클로즈업한 장면에서 잘 드러난다. 인물의 손을 클로즈업하면서, 피사계심도를 얕게 조정함으로써 그가 다루고 있는 재료(천, 물감, 목재, 박제된 새의 깃털, 고춧가루와 배춧잎

등)로부터 작업자의 손이 분리되어 잠시 '아웃 포커스'
되기도 한다. 그런데 마침, 질 들뢰즈와 펠릭스 가타리는
그들의 공저 『천 개의 고원』에서 다름 아닌 인간의 손을
'탈영토화'의 과정을 설명하기 위한 예시로 사용한다:

> "동물이 영토를 형성하기 위해, 영토를
> 포기하기 위해, 또는 영토로부터 도망 나오기
> 위해 하는 행위, 심지어는 본성이 다른 것 위에
> 영토를 다시 만드는 행위가 동물에게 얼마나
> 중요한지 우리는 이미 알고 있다 [⋯]. 인류는
> 더욱 그러하다: 태어나자마자, 인간은 앞발을
> 탈영토화시켜 땅으로부터 떼어내어 손을
> 만들고, 나뭇가지와 도구 위에 재영토화한다.
> 나무 막대기 역시 탈영토화된 나뭇가지이다."

〈Something Red〉(2010), 〈어느 미싱사의 일일〉(2012), 〈되찾은 시간〉(2012)

따라서, 어느 장인의 손이 탈영토화된다는 것은, 손이 어떤
작업 과정, 들뢰즈와 가타리가 즐겨 쓰는 표현에 따르면
어떤 '배치(agencement)'에 사용되는 도구를 드는 손으로
변환된다는 뜻이다. 그리고 나면 특정 행위나 분야와
관련된 각자의 영토, 즉 전소정이 카메라로 탐색하는
영토로 재영토화가 진행된다. 자신의 예술적 영토와
관련하여 탈영토화 / 재영토화가 이중으로 진행되는
것이다. 이 때문에 작가의 접근법은 다분히 정치적이다.

그것은 보통 사라질 위기에 처한 '소박한 직업'에 대해
그녀가 집중하기 — 아주 성급하게 평가를 한다면 향수에
젖었다거나 반동적인 태도라고 볼 수 있는 — 때문이
아니라, 인간, 재화, 자본의 흐름을 증가시키는 것만이
목표인 자본주의가 강요하는 탈영토화의 유일한 움직임을
부정하기 때문이다. 창작 행위와는 반대로, 자본주의는
삶을 새롭게 하려는 본질적인 움직임을 따라 새로운 곳에
재영토화하기 위해 탈영토화하는 것이 아니라, 흐름이
끊기지 않게 잘 유지하도록 탈영토화한다. 이 흐름은
이전에 탈영토화한 대상을 재영토화하는 과정이 아니라,
영토화된 대상을 등가의 다른 대상으로 끊임없이 대체하여
일반화된 시장경제 속에 편입시킨다. 이와 반대로, 작가
전소정은 '타자'를 만나러 가기 위해, 오늘날의 권력과
지배의 구조에 대해 문제를 제기하는 탈영토화의 과정을
따라 자신의 안전지대로부터 벗어나는 것을 선택하였다.

　　이 때문에 그녀의 작품은 적절하게도 연작들을
구성하게 되었다. 사실, 영상에서 발견하는 단자들 — 즉
영상의 러닝타임 내내 각자 자신의 작업에만 몰두한
인물들(개인들) — 은 각자 자기 방식으로, 자기 영토에서
세상을 표현한다면, 전소정의 미장센은 특히 트레블링과
파노라마 기법을 이용하여 각 인물들의 영토를 종횡무진
누비며, 그들 간의 리좀 같은 연결고리를 직조한다. 인물이
다루는 재료들 — 〈어느 미싱사의 일일〉(2012)에서는
미싱사의 다양한 색실, 〈일성당자해기〉(2012)에서는
중국 인쇄소의 수천 개의 분리형 금속활자, 〈Something
Red〉(2010)에서는 고춧가루 양념을 버무린 배춧잎 — 에
대한 트레블링은 한 사람으로부터 한 사물로, 한
사물로부터 한 사람으로, 또는 한 사람으로부터 또 다른
사람으로 긋는 '우주의 선'이며 이를 세계라 부른다.

왜냐하면, 장인이 자신의 영토로부터 바깥을 향해
퍼져나가고 어떤 움직임(전소정의 카메라는 이 움직임을
따라한다)으로 '~을 염두에 두고' 생산하는 동안, 그녀는
촬영 대상에 접근하면서 그 퍼져나가는 선을 따라 마치
카메라 트랙을 따라가듯 움직인다.

〈어느 미싱사의 일일〉(2012)

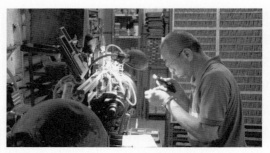

〈일성당자해기〉(2012)

그런데 작가는 어떤 길을 따라가는 것이 아니라 작가가
만난 사람들의 목소리를 따라 정렬한다는 점에서 땅속의
길, 즉 이미지 아래로 지나간다고도 할 수 있다. 작가는
창작의 몸짓을 포착할 때 언제나 더빙을 하였다. 이 내면의
목소리들은 이미지에 구멍을 내어 그 속에 내밀하고 시적인
회상을 채우고, 땅속 깊은 곳에서 올라오는 탄식, 애상곡의
소리를 들을 만큼 타자들과 공명하는 주관성–세계를

긍정한다. 그러나 그 말이 직접적인 증언이나 말로 남긴 기억의 역할을 하는 것은 아니다. 왜냐하면 전소정은 인물들의 말을 다른 사람들이 '해석'하게 하는 원재료처럼 수집하기 때문이다. 이런 식으로 그녀는 소수자들을 위한 창작을 제안하는데, 다시 말해 이 소수자를 '위하여' 말하도록 하는데 이때 '위하여'의 의미는 '누구를 향해'가 아니라, 들뢰즈가 말했듯이, '누구 대신' 즉: '누군가의 이름으로' 말하도록 하는 것이다. 존재와 정서마저 전지구화된 자본주의 시대에 소수자를 고려한다는 것은 양의 문제가 아니라 비교의 문제, 즉 소비와 소통의 기준, 즉 남성적, 백인적, 이성애적 패러다임 등과 비교를 하는 문제임을 분명히 하자. 21세기에 '소박한 직업', 오늘날 거의 사라진 일들, 그래서 특이한 노동의 리듬을 부여하는 이러한 소수의 사람들은 각자의 좁은 영토 한복판에서 저항한다. 그리고 전소정은 그들의 이름으로 창작하고 그들의 다양성을, 즉 개인들의 총체를 보여줌으로써, 저항 행위를 행한 것이다.

그런데 들뢰즈는 저항 행위가 되려는 작품이란 '아직 존재하지 않는 사람들'을 소환한다고 했다. 이 철학자는 현대의 정치 영화를 나름대로 정의하려고 하면서, 화가 파울 클레가 쓴 '없는 사람들'이란 표현을 빌려와서 다음과 같이 말한다:

"없는 사람들에 대한 논의는 정치적인
영화의 포기가 아니라 반대로, 제3세계에서
소수집단에서 그것이 자랄 수 있는 새로운
토대이다. 예술, 특히 영화예술은 다음 임무
수행에 참여해야만 한다: 이미 존재한다고
간주하는 사람들을 이야기하는 것이 아니라,

사람들을 만들어내는 일에 기여하는 일이다.
[…] 없는 사람들은 생성이다. 그들은 빈민굴,
산동네, 달동네에서 자생하며, 정치적일
수밖에 없는 예술은 바로 이러한 투쟁에
기여해야 하며 그들은 투쟁의 새 조건들
속에서 자생한다.”

이것은 특히 쟝-마리 스트롭 그리고 다니엘 윌레의 작품들,
‘패자와 쫓겨난 자의 이야기를 다룬 지형학적 자취의
영화’에서 찾아볼 수 있으며 들뢰즈는 이러한 저항을
이야기한다. 여기서도, 목소리는 시각적 이미지로부터
분리되어 ‘말의 대상이 지하를 지나가는 동안 말이 하늘로
올라가는’ 모양이 된다. 이 유명한 프랑스 영화감독
커플처럼, 전소정 작품 속의 이미지와 음향 간의 괴리는
다큐멘터리에서 흔히 그렇듯 말에 어떠한 ‘정보적’
성격을 부여하지 않음으로써 생겨나게 된다. 그녀의
작품을 다큐멘터리라고 성급하게 오해할 여지도 있다.
또한 들뢰즈가 지적하듯이, 다음과 같이 말할 수도 있다.
“예술작품은 의사소통의 도구가 아니다. 미술작품은
소통과 아무 관계가 없다. 예술작품은 어떠한 정보도
지니지 않는다.” 따라서 전소정에게는 장인, 가게 주인,
노동자를 만난다는 것은 그들의 작업에 대해 질문하는 것이
아니라 관찰을 하는 것이며, 이런 작업은 현시점에서 어떤
문제 — 일차적으로 철학적인 문제 — 를 오늘날 사회에
제기하는지 이해하기 위한 관찰이다. 오늘날 사회에서
이미지는 시각적이든 청각적이든, 실용적인 것으로만
여겨져 소비와 소모의 대상이 된다. 영상 작가 전소정은
자신의 작품의 쟁점을 1980년대 세르쥬 다네가 선명하게
한 영역, 즉 이미지와 그 당시 프랑스 영화평론가들이

'시각적'이라고 부른 것을 대비시킴으로써 만들어낸
영역에 위치시킨다: '시각적인 것'이란 텔레비전 채널이
만들어냈지만 손해 보고 팔아버린 이미지들의 시스템이다.
예를 들어, 1991년 제1차 걸프전쟁의 텔레비전 보도를
분석해보면, 바그다드 상공에 가득한 예광탄의 적외선
이미지만 뇌리에 남아 있는 전쟁 비디오 게임이다. 다네는
다음과 같이 말한다: "[…] (텔레비전의 핵심인) 시각적인
것은 한쪽 진영만 노출되는 쇼인 반면, (영화의 지평이었던)
이미지는 비록 타자가 적일지라도 타자와의 만남에서
생성된 것이다." 사실 오늘날 어떤 영토를 군사적으로
침략할 때는 소수자인 타자의 이미지를 지워버리는 반면,
전소정의 작품은 상호침투의 동작으로 자기 자신의 영토를
공개해야만 어떤 영토에 들어갈 수 있으며, 자신의 품으로,
즉 시각적 청각적 질료 속으로 개체들을 불러들인다.
이러한 재능은 영화적 이미지의 재능이며 시각적인 것과는
달리 돈으로 환산이 불가능한 '관대한' 이미지다. 이
표현은 장-뤽 고다르와 안느-마리 미에빌의 영화 〈6×2,
소통보다 나은 것과 못한 것(Six fois deux. Sur et sous
la communication)〉(1976)의 에피소드 3b에 등장하는
아마추어 감독 마르셀이 말한 것이다. 게다가 다네가
1992년의 레지스 드브레와의 유명한 인터뷰를 촬영한
영상 〈영화의 아들의 여정〉에서 분명히 한 것처럼, 시각적인
것은 응시를 전제하지 않는다. 왜냐하면 이 시각적인
것을 보여주는 자조차도 그것을 응시하지 않기 때문이다.
드브레는 그 연장선상에서 "시각적인 것은 이 세상을
응시하지 않도록 하는 것"이라고 평했다. 반대로, 이미지를
제공한다는 것은 "'비전'을 갖고 있는 것이며, 이는 곧
관점을 갖고 있는 것이고, 보여주는 것이고, 영화인 것이다."
따라서 '이미지를 창작하는' 작가인 전소정은 어떤 관점을

제시한다 — 일차적으로 시각적인 관점을 — 그녀가 만나는
영토를 통해 이 세상에 대한 관점을 제시하여 관중을 위한
자리를 마련해준다. 또는 적어도 이미지와 그 내용과
배치(agencement)에 대한 선택을 통해 관중을 지적으로
포용할 수 있는 공간, 즉 그녀가 다시 관심을 유도하는
미학적이면서도 윤리적이고 정치적인 영토를 만든다.

거기에 인물은 없다

방혜진

어떤 명제들은 명확해 보인다. 예컨대, 전소정의 〈일상의 전문가〉 시리즈가 특정 직업군에 속한 인물들을 다룬다는 사실에 이의를 제기할 사람이 있을까. 그럼에도 거기에 과연 인물이 있는가, 라고 질문을 던져보는 일은 유효하다. 때로 지나치게 명백한 전제가 우리로 하여금 대상을 제대로 보지 못하게 만든다는 보편적 조언이 이 경우에도 적용될 것이며, 좀 더 특수하게는 전소정이 '일상의 전문가'에 속한 일련의 '인물'을 다루는 '비일상적' 방법에 주목하기 위해서다.

1.

'인물'의 위상과 관련하여 우선 생각해야 할 것은 '전문가'라는 표현이다. 이 시리즈는 대체로 각 직업 세계에서 상당히 숙달된 기술을 가진 사람들을 보여주지만, 실상 각 인물의 전문성을 드러내는 데 집중하지 않는다. 이에 무심하거나 서툰 것이 아니라 오히려 상당히 주의 깊게 그들의 전문성을 간과하도록 만드는 것이다. 〈노인과 바다〉(2009)에서 우리를 감탄시키는 것은 노인의 놀라운 청어 잡이 기술이나 그가 지금껏 낚시꾼으로서 쌓아온 업적이 아니다. 그것은 그가 노동을 통해 획득한 보편적 통찰이며, 말하자면 직업의 전문 지식이 아닌 삶의 지혜 같은 것이다. 가령 "고기를 잡으려면 고기를 생각해야 한다. 낚싯대를 드리우고, 낚싯줄 끝으로 이어진 바닷속을 상상한다. 잡을 수 없어도, 얼마나 큰 고기들이 깊이를 알 수 없는 그곳에서 헤엄치고 있을지 상상하는 것만으로 즐거워진다. 많은 사람들이 고기를 어떻게 잡느냐고 묻는다. 그것은 기술과 시간, 그리고 믿음이다." 그리고 이어지는 장면. 유유히 바다를 헤엄치고 있는 청둥오리 한

마리. 낚시꾼으로서 오랜 시간 갈고닦은 그의 '전문성'은 일개 청둥오리의 타고난 천성에 미치지 못할 것이다.

그렇다면 '일상의 전문가'란 직업 세계에서의 뛰어난 전문가가 아니라 노동을 통하여 보편적 삶에 대한 탁월한 통찰을 갖게 된 자일 것이다. 전자와 후자의 차이를 다루는 데 있어 〈일상의 전문가〉 시리즈는 '전문가'로서의 인물을 돋보이게 하는 대신, 각각의 인물을 관통하고 인물을 넘어 더 거대한 세계 혹은 그 세계가 함축할 어떤 진리로 나아가게 한다. 그러므로 〈열두 개의 방〉(2014)에서 정확한 음을 찾아 조율되어가는 피아노 소리로부터 황홀한 색채로 번져가는 공감각적 경험은, 어느 뛰어난 조율사가 성취해낸 그 무엇이 아니라 '일상의 전문가'가 닿을 수 있었을지 모를 어떤 우주적 질서의 일시적 현현이다.

2.

〈일상의 전문가〉 시리즈의 각 인물들은 탁월한 능력에 의해 조망되지 않으며, 각 직업군에서 유별난 개성이나 독자적 입장을 가진 인물로 부각되지도 않는다. 그는 직업인의 한 전형이되, 바로 그 보편성에 의해 비범함을 획득한다. 아마도 이것이 〈일상의 전문가〉 시리즈를 둘러싼 어떤 오해를 양산할지 모르겠다.

오해(가 있다면 이)는 양가적이다. 한편으로 〈일상의 전문가〉 시리즈를 〈인간극장〉류의 휴먼 다큐멘터리로 바라보려는 안일한 시선, 그러나 반대로 이 시리즈에서 인물이 잘 보이지 않는다는 입장, 말하자면 특정 직업과 기술에 인물이 가려지고 급기야 노동으로부터 인물이 소외되는 것 아니냐는 의문 역시 있을 수 있다. 전자에 대해선 굳이 답할 필요 없다 해도 후자에 대해선 논의가 필요하다. 왜냐하면 〈일상의 전문가〉 시리즈는 실제로

인물과 어떠한 냉담한 거리를 신중하게 유지하고 있으며, 이 거리에 의해 인물이 왜소해지는 구도를 (어쩌다 보니가 아니라 의도적으로, 때론 담대하게) 직조하고 있기 때문이다.

우리는 〈일상의 전문가〉의 '전문성'이 종종 회의의 대상이 되며, 심지어 어떤 회한의 정서가 인물을 휩싸는 것을 목격한다. 적지 않은 경우 그것은 시대의 변화로 인한 직업적 도태로 그려진다. 〈마지막 기쁨〉(2012)의 줄광대, 〈되찾은 시간〉(2012)의 극장 간판 화가 등의 사례에서 기술의 수준이나 가치와는 별개로 시대의 기준에 따라 그 효력이 상실되어버리는 현실은 파토스를 불러일으킨다(〈인간극장〉류의 오해는 이러한 측면과 무관하지 않을 것이다). 그러나 어쩌면 더욱 중요한 '소외'의 차원, 바로 인물이 해당 노동 행위의 중심이 되지 못하고 심지어 대상-사물로부터 밀려나 보이는 순간이다(그리고 그것이 이 시리즈를 결정적으로 〈인간극장〉류와 무관하게 만들 것이다).

3.

〈일상의 전문가〉 시리즈에서의 '인물'의 위상을 살펴보기 위해 영상 마지막에 등장하는 일종의 크레디트를 잠시 들여다보자. 〈노인과 바다〉가 끝나고 나열되는 등장인물 명단에서 낚시꾼 주인공은 이름을 부여받지 않는다. 그저 '핀란드 노인'으로 명명될 뿐이다. 이 무심하고 중립적인 명칭은 영상에서 지나치듯 보여주고 마는 '조깅하는 사람'이나 '요트 안 사람 1, 2, 3, 4, 5, 6'과 별반 다르지 않을뿐더러, '갈매기 1, 2', '실라카(청어) 1, 2, 3', 심지어 '정박된 배들'이나 '건물', 게다가 '비바람', '햇빛'과도 동등한 정도의 중요성과 정보량이다.

물론 이런 식의 크레디트 조성은 〈노인과 바다〉만의 예외적 사례이나, 전소정이 〈일상의 전문가〉 시리즈를 통틀어 '인물' 전반을 다루는 기본 태도를 암시하고 있기도 하다. 인물이 제대로 조명되지 못하고, 심지어 한낱 사물의 지위로 격하된다는 의혹을 받을 위험을 무릅쓰고 왜 전소정은 인물의 '탈초점화' 혹은 '다중 초점화'를 감행하는가.

　　이는 '일상의 전문가'들이 깨우친 지혜란 결국 기다림과 인내의 반복, 자신을 넘어선 세계를 향한 겸허한 자세로 요약되는 것과 무관하지 않을 것이다. "언젠가 줄 위를 내려와야 할 때가 올 게다. 어린 줄광대여, 나를 믿고 따라오시게. 줄 위의 고독과 고단함도 줄 위를 걷다보면 잊힐 걸세. 죽을 판이 살판 되었네. 얼씨구!"라고 〈마지막 기쁨〉은 끝맺는다. 〈어느 미싱사의 일일〉(2012)은 "아름다운 일, 실로 아름다운 걸음. 어느 곳에나 이르게 하는 실로 아름다운 제자리걸음이다. 어느 곳에나 이르게 하는 걸음"으로 종결된다. 다시 〈노인과 바다〉에서 '크레디트'가 등장하기 직전 마지막 장면은 낚시에 걸려든, 이제 죽음을 앞둔 파드득거리는 청어 한 마리, 그리고 그것이 슬쩍 화면 바깥으로 밀쳐지며 드러나는 텅 빈 바닥이다. 이때 내레이션의 마지막 대사는 "운을 믿으며 기다려야 한다. 그것이 전부다"이다. '핀란드 노인'은 다른 생명체 및 사물과 동등해짐으로써 동등한 우연을 소망하고 동등한 인내를 견디며, 총체적 자연에 다다른다. 그렇게 제목의 노인'과' 바다가 성립된다.

　　3-1.
줄이 문득 솟아나 불현듯 산등성이를 이룬다. 수평으로 뻗어 있던 직선은 삼각형으로 변모하고 지그재그로 화면을 가른다. 이분할되고 삼분할되는 영상 속에서 인물은

공중으로 허허롭게 실종되었다가 또 무심히 허공으로부터
돌아온다.

〈마지막 기쁨〉의 이 아름다운 장면에서 광대의
내레이션은 줄과의 관계를 읊는다. "줄에서는 눈이 없어야
하고 귀가 열리지 않아야 하고 생각이 땅에 머무르지
않아야 한다. 그렇지 않으면 바로 알고 줄이 나를 호되게
꾸짖을 것이다." 줄이 살아나듯 각을 세우고 시시각각
형상을 바꾸는 동안 인물의 족적은 언제든 홀연히 사라져도
그만인 듯 보인다. 광대가 줄을 장악하는 것이 아니라 줄이
광대의 운신과 운명을 좌지우지한다. 자신의 감각을 부정할
때에야 비로소 그는 줄에서 자유로워진다.

3-2.
검고 둥그렇고 반짝이는 돌이 화면 가득 덜그럭 소리를
내며 회전한다. 그것은 하늘과 내면을 빛내는 태양일 수도
있다. 그것은 모든 것을 삼켜버리는 암흑이기도 할 것이다.

〈따뜻한 돌〉(2015)에서 타향살이의 고단함을 전하는
수석가의 사연은 인물을 향해 '내가 다 알고 있다'고
말해주는 돌에게로 전이된다. 돌 또한 강에 의해 깨어지고
상처 입으며 다듬어진 신세다. 수석을 채집하는 것은
단순히 물건을 소유하거나 불특정 자연에 특정 형상을
요구하는 일이 아니다. 그것은 있는 그대로 볼 수 있는 마음
상태가 되는 일이다. 돌 하나가 영겁의 세월 동안 목격하고
겪은 역사에 귀 기울이고, 돌이 품거나 숨기고 있는 신화를
발견하는 일이다. 따라서 때로는 그저 내버려두고 가려던
길을 가는 일이다.

3-3.
〈일상의 전문가〉가 다루는 사물이 마치 살아 있는 듯 보이는

흐름은 〈My Fair Boy〉(2012)와 〈사신〉(2015)에서는 각각 인형과 박제 동물이라는 사물-대상의 특성과 밀접히 연관되어 부각된다. 〈사신〉에서 '죽었다'를 반복하여 읊조리는 것으로 시작해 새의 죽음과 박제 과정을 설명하는 화자는 명백히 박제사의 내면을 대변한다. 그러나 살아 있는 새로부터 시체로서의 새를 거쳐 박제가 되는 새를 좇는 집요한 클로즈업에 인물은 점차 지워지고 죽음에 맞선 다수의 새들이 '인물'의 자리를 꿰찬다(특히 이 경우, 새가 시체에서 박제로, 다시 사물에서 '인물'로 거듭나는 과정은 발작적인 빛의 명멸에 꿈틀거리는 무용수의 움직임으로 은유된다. 말하자면 춤이라는 표현적 요소는 박제사가 아닌 사물 혹은 그 사물을 살아 있는 것으로 만드는 어떤 불가해한 힘에 위탁된다. 유사하게 〈불의 시〉(2015)에서 소리 북과 트럼펫의 합주는 옹기 장인의 내면이나 기술이 아닌 일개 흙덩이를 그릇으로 변화시키는 불과 공기와 기후의 조합에 밀착되어 있다). 그렇게 마침내 마지막 대사 "날자, 날자, 날자꾸나"는 단지 박제사의 소망이 아니라 새의 욕망이 된다.

〈My Fair Boy〉의 '나무'는 인물에게 자신의 요구 사항을 전한다. "발을 더 가볍게 만들어주세요." 예컨대 이 대목은 무생물에 생명력을 불어넣는 주인공의 뛰어난 기술을 부각시킬 기회일 수 있었다. 그러나 인물이 가장 돋보일 순간에 전소정은 인물과 사물 간의 '대화'를 (일종의 '극'처럼) 형성함으로써 사물이 '등장 / 인물'이 되게 만든다. '인물'의 위상이 사물에게 도전받고, '인물'이 더 이상 '일상의 전문가'로서의 인물에만 국한되지 않는 순간이야말로 〈일상의 전문가〉 시리즈의 섬광처럼 빛나는 지점이다.

4.

앞서 이례적인 크레디트 사용을 언급했지만 〈일상의
전문가〉 시리즈 전반의 크레디트를 통해 확인할 수 있는
가장 명백한 사실은 인물의 내레이션 목소리가 해당
인물의 것이 아니라는 점이다. 이는 발성법에 익숙하지
않은 인물을 위한 선택일 수 있으나, 내레이션의 목소리
역시 매끄럽게 다듬어진 '목소리 전문가'의 것은 아니다.
그렇다고 정제되지 않은 음성과 서툰 발성을 여실히
드러내어 어떻게든 비전문 배우로서의 '일상의 전문가'의
목소리인 척 위장하려 드는 것도 아니다. 단적으로
〈사신〉에서 화면 속 박제사는 남성이지만, 그의 내면을
발화하는 것으로 상정된 내레이션은 여성의 목소리다.

인물의 신체와 목소리의 불일치. 이것은 예컨대 영상과
사운드의 분리를 통한 감각적 실험은 아니다. 〈일상의
전문가〉 시리즈를 관통하는 신체와 목소리의 격리는
이를테면 '인물'의 위상이 위협받는 시리즈 전체의 흐름과
연동된 것일 수 있다.

〈일상의 전문가〉에서 인물의 신체는 대체로 특정
직업의 기술에 특화된 신체다. 인물의 신체를 대변하여,
말하자면 기술의 집약적 장소로서 손에 대한 클로즈업이
빈번히 등장하는 것은 이 때문일 것이다. 어떤 의미로
〈일상의 전문가〉 시리즈의 인물들은 이 파편화된 신체에
의해 이미 통합된 '인물'의 지위를 위협당한 상태다. 하물며
이들 인물의 '전문성'이란 기술의 완성도라기보다는
도리어 기술 연마의 과정을 통해 터득한 성찰일 때 또한
그 성찰이란 결국 자신의 신체가 보유한 기술이 한낱
무용지물일 수 있음을 인정하는 것일 때, 그들의 신체와
내면 간에는 피할 수 없는 모순이 발생한다. 한편, 인물의
목소리는 인물의 신체로부터 분리될 뿐 아니라 빈번하게

사물-대상의 것으로 전이되기도 한다. 인물은 신체를 통해, 다시 목소리를 통해, 스스로부터 계속하여 분리된다(그런 관점에서 이 시리즈 가운데 예외적으로 등장인물과 목소리가 동일인의 것인 〈The King of Mask〉(2010)가 변검을 다루고 있음은 흥미롭다. 변검술은 사물-대상을 만들어내는 것이 아니라 자신의 얼굴-정체성을 부정하는 기술이다. 그러므로 오직 분열에 의해서만 유지되는 변검 장인의 경우 신체와 목소리가 밀착될 수 있을지 모른다).

4-1.

〈불의 시〉에서 옹기장의 목소리는 때로 불의 목소리가 되기도 한다. 옹기장의 신체가 흙을 다지고 그릇의 형태를 갖춰나가는 기술에 몰두하는 동안 그의 목소리는 마치 그 기술의 힘을 부정하기라도 하듯 "모두가 우연을 기다리는 모순 속에 있소"라고 말한다. 발화하는 것은 옹기장만이 아니다. 가마의 불은 옹기장에게 호된 꾸지람을 던진다. "나를 지키지 않고 웬 잡념이 그리도 요동을 치고 있느냐?" 하나의 옹기가 완성되는 것은 옹기장이 자신의 기술을 과신하지 않고, 불이 던지는 질문을 곱씹으며 마침내 적당한 때를 깨달을 시에만 가능하다. "준비되었네. 들어오시게"라는 불의 허락 없이 옹기의 생산은 불가능하다. 불의 '시'를 옹기장의 '목소리'로 읊조려야 가능한 일이다.

4-2.

그러므로 침묵. 자연과 사물의 신화와 시를 인물의 목소리로 발화하기 위해서는 침묵을 필요로 한다. 그것은 자신의 기술을 과신하지 않고 자연의 이치에 귀 기울이는 일이다. 〈열두 개의 방〉은 인물의 목소리가 제거되어 있다.

우리는 자막을 통해 조율사의 목소리를 침묵 속에 '읽고', 인물이 듣고 있는 피아노의 목소리를 '바라본다'. 소리가 색채를 잉태하고 색채로부터 소리가 도래하는 공감각의 경험은 어느 조율사의 특별한 재능이나 노력의 소산이 아니다. 혹은 탁월한 '예술가'만이 다다를 수 있는 성취도 아니다. 그것은 〈일상의 전문가〉가 자신이 다루는 사물을 통해 세상의 원리를 지각하게 되는 한 방식이며, 말하자면 우리의 모든 노동과 일상이 맞닿아 있을지 모를 어떤 궁극적 질서의 한 스펙트럼이다.

4-3.
〈일상의 전문가〉의 신체와 목소리 이접 현상에서
〈Something Red〉(2010)의 질문은 각도를 비튼다.
요컨대 '인물'이 한 명의 인물이 아니라면 어쩔 셈인가.
 'special thanks'로 갈음된 크레디트 명단에는
'공장'과 '목소리', 둘뿐이다. 화자는 김치 공장 근로자로
상정되었다고 볼 수 있고, 화면에도 김치 공장 근로자들이
보이지만 그들 중 내레이션의 목소리가 귀속되었다고
가정되는 하나의 신체를 구분해낼 수는 없다. 목소리는
그들 중 누구의 것이라도 되기에, 그들 중 누구도 아닌
(크레디트가 지명했듯) '공장'의 것일 수 있다. "새로운
익숙함 / 낡은 낯섦 / 모두가 가진 / 나만의 유산."
〈Something Red〉를 여는 내레이션의 모순형용은
사실상 〈일상의 전문가〉 시리즈를 가로지르는 핵심이다.
새로움은 낡음을 전제하고 나는 나 아닌 존재까지를
상정한다. "정량의 소금과 물과 소금과 정량의 / 정해진
시간과 정해진 / 정확한 비율의 양념과 비율의 정확한 /
그리고 정량의 포장과 정량의 그리고." 화자가 더듬더듬
읊어나가는 김치를 만드는 과정은 곳곳을 생략하는 걸

반복시킴으로써 누락의 레시피를 완성시킨다. 산업화된
전통, 그것은 개인의 독창적 고안도 창의적 행위도
아닌 기계적 과정이지만 '정량'과 '정해진'과 '정확한'의
공백을 채워나가야 하는 것은 각 인물들로서의 집단이다.
그 모순의 자각이 ('불의 시'와는 또 다른 결의) 시를
탄생시킨다.

 4-4.
⟨보물섬⟩(2014)의 크레디트에도 특정 인물로서의 해녀는
설정되지 않는다. ⟨Something Red⟩에서 특정 인물 대신
'공장'이 표기되어 있듯, 여기서는 '제주 색달 해녀의 집'이
크레디트에 명기된다. 신체로부터 분리된 목소리의 측면은
또 다른 차원으로 넘어간다. 앞서의 사례에서 그 누구의
것일 수도 있던 목소리는 이제 명백히 그 누구의 것도 아닌
목소리가 된다.

 누구의 것도 아닌 목소리. 어느 등장인물에도
속하지 않는 목소리는 어느 해녀의 내면을 대변하는 서툰
내레이션이 아니라 노래와 이야기를 전하는 '전문적
목소리'다. 그것은 '소리꾼'의 것이며, 목소리로서의
목소리라는 의미에서 순전한 목소리라 할 수 있다.
목소리로서의 목소리가 전하는 이야기와 노래는 여성의
희생을 통해서만 유지되었던 가혹한 생활상, 그리고 그
참혹한 현실을 견뎌내기 위한 환상이다("오, 땅의 어머니,
나에게 이야기를 해주시오."). 현실과 허구는, 역사와
설화는, 돌이킬 수 없이 얽혀 있다. 따라서 ⟨보물섬⟩의
영상은 다큐멘터리 톤에 얽매이지 않는다. 단지 중반부에서
푸른 바다 영상으로부터 흑백의 드로잉으로 전환될 뿐
아니라 말하자면, 할망을 삼키고 섬을 내뱉은 바닷물의
역류를 보여주는 도입부에서부터 내내 이것이 사실에 관한

허구 또한 허구에 다다르는 다큐멘터리임을 단언한다.

<div align="center">5.</div>

〈일상의 전문가〉 시리즈는 특정한 직업군에 속한 인물을
다루는 다큐멘터리의 외양을 띠고 있으나, 궁극적으로는
사실(입증된 현실)에 굳건히 발을 디딘 채 허구(입증되지
않은 현실)를 향해 뻗어나간다. 그렇게 맞닿은 허구가
진실을 드러내는 순간을 포착한다(그러므로 전소정 작가가
〈일상의 전문가〉 시리즈를 일단락 지으며, 아직 존재하지
않는 가상의 작품에 대한 비평문을 평론가와 기획자에게
의뢰한 프로젝트 〈EUQITIRC〉을 내놓은 것은 더 없이
적절한 마침표였다).

　　이 '다큐멘터리-드라마'에 호출된 인물들은 이
세계가 작동하는 방식을 보여주기 위한 '등장인물'로, 그
역할을 언제든 다른 이와 공유할 수 있다. 그들은 기꺼이
'등장인물'의 역할을 포기함으로써 이 '극'이 담으려는
세계의 진정한 구성원이 된다. 그렇게 〈일상의 전문가〉
시리즈는 다큐멘터리가 길어낸 '시'가 된다.

ART,
THE MOMENT WHEN
LIFE SHINES

by Yunkyoung Kim

A rumble: it is / truth itself /
come among / people, / right into
the midst of the / metaphorsquall.
— Paul Celan

I still remember the moment I saw Sojung Jun's video work *The Old Man and the Sea* (2009) for the first time at an exhibition in Incheon several years ago. This simple video work of an elderly man leisurely enjoying fishing on the seashore, humble and uncomplicated in technique, captured my gaze and left a strong impression in me more so because it didn't rely on either an immense scale or a dramatic narrative.

The resonance of her work was so tranquil yet powerful that it wasn't easy for me to approach the essence behind such reverberation even after some considerable amount of time had passed, and in the meantime, Jun had produced another riddle-like exhibition. Along with the story about the old man in the North European seashore reeling up herrings from the beautiful choppy waves sparkling in the dazzling sunshine, Jun's videos told the stories about a mask-changing artist showing a performance at a shabby festival event in the outskirts of some city, and women who have been making Kimchi at a Kimchi factory for a long time. Jun also traced after Elis, a dancer of the Finnish woods who danced alone until the end of his life. Then abruptly, the exhibition took a different turn on the second floor where Jun transformed the entire space of the second floor into a museum that displays an old man's collections of old objects. This exhibition, consisting of video works which tell the stories of the people the artist has met and installation works that carefully display objects that must be valuable to someone, ultimately seemed

to be a rather rough spread of different forms of life in layers. And this seemed to be because the aspects of certain changes that worked the artist's heart every time she faced a certain moment in life, appear to be left intact on the surface of the works. My aspirations to gauge the ambiguous emotions of my old memories — mixed with an old man, the ocean, the sky, the clouds, the herrings and the seagulls — which I faced in the exhibition by relying on its title 'As You Like It' were ultimately and repeatedly blocked by the keyword 'fascinated' which the artist added like a code, and the change of 'her' heart she demonstrated.

> Work in vain, endless step in vain
> Endless march in place, reaching nowhere.
> — From *A Day of a Tailor* (2012)

The attempt to read the path of Jun's oeuvre, embarked with the exhibition As You Like It, naturally led me to refer to her previous works, and certain points of relativity discovered in her works before and after the exhibition empowered my conviction. For example, the dancer in the Finnish woods in *Three Ways to Elis* (2010) also appears as a main character of a chance encounter that triggers conversations in *The Finale of a Story* (2008), which is Jun's early work that strangely but beautifully weaves the stories of memory,

imagination, reality and dreams in a theatrical setting. Jun also integrates just the right amount of video, sound and installation to tell the story in works like *Three Ways to Elis* and *Speech on Collection* (2010). This is reflective of the artist's persistent attempts to coincidentally bring in the various mediums like video, photography, drawing and sculptural installations as a theatrical mechanism in her works such as *Story of Dream: Suni* (2008), a dramatization of the memories of miners and nurses dispatched to Germany through Suni whom the artist met at a dance hall in Berlin, and *One Man Theater* (2009) which recorded someone telling his or her stories on a stage prepared for just one person. Having majored in Sculpture in undergraduate studies and Video in graduate school, Jun has applied her experiences and expertise in the two genres to collapse the boundaries between them, and told about the world that surrounds her as well as the people she met there. Her endeavors, beginning with *The Old Man and the Sea*, turn to a rather concise method of screening single channel videos such as in *The King of Mask* (2010) and *Something Red* (2010), and then a series of video works that follow give Jun the title 'Daily Experts.'

Putting each of the figures in the works, the nature of narratives, or the way of realizing the narratives in order individually and then referring to one another, something in common is disclosed, which has consistently continued from the beginning in Jun's works that don't seem to

be related to each other. The commonality is that Jun has a very unique outlook which can translate the most banal and ordinary moments of everyday life, available at any given moment and place, into the most extraordinary moment. This creates meaningful moments not only in the process of showing the different lives of different people such as in *Speech on Collection* or *Three Ways to Elis* after her first exhibition, but also in the single-channel video works which officially began to be shown in the exhibition *As You Like It*. In her early works, the focus lied on the individual narratives and the various elements — objects installations — of physical and psychological stage to tell such narratives. The elements gradually permeated into the video, and reconfigured into a solid structure that props up the framework of the narrative. Even in the process of transforming the external forms of the work and the ways of weaving the narrative, Jun's gaze still remains fixed on the nooks and crannies of life. And such gaze, by infiltrating deeper into the individual life, reveals the voices hidden deeply inside in the personal life, layer by layer, and opens up towards one big world.

If fish doesn't come around,
you have to wait hours for them.
It's actually an anxious and
nervous job.
— From *The Old Man and the Sea*

114

As can be seen, the works of different textures attempted in the exhibition As You Like It reconstructed the starting moments of very important changes in Jun's way of intervening in the story, and in her work as a whole. The traces of the artist which remain in active and enthusiastic elements — such as the meticulously staged situations — scattered throughout the process of leading the story gradually disappear as the narrative starts to be composed and delivered through single-channel videos, and are eventually reduced into a 'gaze' on someone telling his or her story. Such changes became possible when Jun chose to reject others into her time and space — whether it's a physical or psychological stage — and began to immerse herself into the time and space of another. Jun, having entered the time and space of the daily life of people living ordinary lives, gazes at them and waits for them to tell their narratives rather than making efforts of her own. And then, after a long period of waiting, they start to tell their stories, in the very ground of their lives. The long period of waiting brings about an exchange of emotions, and allows for absorption into the life of the one telling the story. The long period of waiting also brings out the forgotten moments, and revives memories deeply concealed within. As such, Jun refrains from making interventions in order to focus on the voice of the other, and makes herself clearly manifest by actually removing herself.

Despite so, however, it's near impossible to

recognize these changes at once through a silent gaze. Perhaps this is exactly the reason why Jun, at this point of an important change, makes quite an unfamiliar attempt which doesn't easily correlate to any of her previous works. This attempt can be seen in the exhibition *The Habit of Art* (2012), which consisted of the eponymous video work composed of seven episodes, and the photographic works related to the video. Here, Jun clears her throat and begins telling her own story, unlike her previous works in which she immerses herself into the lives of others and follows their particular narratives. In the work, a flame spark revived from ashes becomes a blazing shape of a bird , water is brought up to fill a broken jar all through the night, a glass ball is rolled on the palm of the hand to mesmerize the viewer, matchsticks are carefully piled up in a tower only to collapse and to be rebuilt again and again, labor is wasted in trying to scoop out a full moon reflected on the water surface, a figure jumps through a ring in fire, and a figure walks back and forth a long narrow beam with a glass jar filled to the rim with water. These episodes are repeated infinitely in a serene manner in the video. Jun surprisingly appears in this video composed in a concise manner, endowing upon herself the role of performing these premeditated actions, and boldly undertakes the challenge.

The success of life is not up to the opportunity and wisdom, but depends

on the tenacity and determination.
— From *Sun and Star: Record of the Works* (2012)

The presence of the artist which emerges at the very façade of her work for the first — and probably the last — time is a manifestation of a certain conviction raised by the gaze that observed and pursued the ordinary life of others from behind the camera with affection. In the video work *The Habit of Art*, Jun puts together the seven different episodes that seem to be related to the virtues that are expected from an artist — or perhaps which Jun endows upon herself, and performs them one by one. There are episodes in which the artist reaches success after just a few tries, but there are also other episodes where she isn't able to fulfill her mission until then end, falls in despair, and eventually has no choice but to receive help from others. However, the element of success in such duties is actually not an important factor. What's important is that Jun repeated these actions without stopping. Jun calls these endlessly repeated actions 'habit,' and connects them to the artist's virtues, or with 'doing art.' Jun clearly projects her own complex inner world that faces with art upon the infinitely repeated process of actions which are both reckless and simple, passionate but balanced, sometimes magically captivating but trivial and ordinary. It isn't in some daunting moment of confronting a certain subject as a flashy and powerful fetish. Rather, through a process of

repeating actions that seem trivial and insignificant, and in the process of such difficult gestures, Jun captures a moment in which long held questions and skepticism of art is metastasized into a certain conviction.

This magical moment that sparks within Jun offers the experience of a clear moment of consciousness to those who have carried on a long journey of an ambivalent resonance which for a long time seemed both within and beyond reach. They start to contemplate why Jun's work, lacking a particular technique, a grandiose scale or a dramatic narrative, is so powerfully gaze-capturing and leaves a strong impression on the mind. The unfamiliar artist in the video, her somewhat awkward and incomplete movements, and the sincerity that repeats trivial actions in complete seriousness, create moments of magic within us, as we observe the unyielding, never-ending actions of the artist. The artist's performative action which repeats seemingly forever, transposed her deep and vague ideas on art and art-doing into certain convictions. In the same way, we, looking at the artist's actions, participate indirectly but actively in the artist's actions by reviving certain moments that were hidden or concealed in each one of our perfectly ordinary lives. Like a magical spell, the trivial and meaningless actions repeated by the artist function as a subconscious mechanism which allows us to bring each moment into life as we live our own lives. And just when the certain magical moments shine in our own life is when we come

to face an extraordinary time-space of 'art' in the ordinary continuation of life .

> A rumble: it is truth itself come
> among people, right into the midst of
> the metaphorsquall.
> — Paul Celan

The deep resonance I felt when I saw Jun's work seven years ago was probably due to the sense of unfamiliarity one feels when surprisingly encountering ordinary life. And as mesmerized I was with her work, Jun, observing those who share a part of the world in which she lives every moment of their lives in silence, was probably unknowingly captured by how ordinary life is. Therefore, during the time when I found it difficult to approach such powerful resonance, Jun must have been making different attempts to grasp onto something that reaches beyond the reach, adjusting the speed of her breathing and pace, until eventually she physically experiences and endlessly repeats the performance of emotional fragments she draws out from the moments of ordinary life. Perhaps this is why, but Jun's path since then takes on a clearer trajectory. Through such attempts she makes by adamantly complying to the moments of life that seem to promise unconditional ordinariness from the past to the future, Jun creates a rather slack category of works referred to as the 'Daily Experts.'

And the series of videos in this category unfolds before us the aspects of art that have existed in multiple layers within the artist herself, and the different appearances of the ways in which the virtues of the artist manifest themselves in the outside world in the most diverse and varying voices.

Once again, I conjure up the image of the old man by the sea in Northern Europe. I wonder if he is still leisurely reeling up herrings at that seashore today like he did then. Indeed, the encounter with the old man was the very beginning of my encounters with the world that surrounds me, and with those who share that world. The series of such encounters created a fissure in the world that firmly constructed around me. Jun probably also continued with such encounters, a step ahead of me. At times like poetry, while at other times like a novel, Jun caught the fleeting fragments of life that rage in the fissures through her own gaze, silently perpetuating the aspects of the daily life in which the egos of each individual and the worlds that surround them continue to clash and contradict in their own different space and time. And Jun's life, repeating such process, reflects Jun's own art itself in exactitude. Art echoes life and life echoes art. And only just now, realizing that I am also standing in the heart of life that repeats itself ceaselessly, I carefully conclude with my hypothesis that perhaps, this is the truth that lies behind the powerful resonance of Jun's art.

A FLASH OF EPIPHANY:

THE IMAGERY POWER OF SOJUNG JUN'S VIDEO SERIES *DAILY EXPERTS*

Amy Cheng

Since 2010, South Korean artist Sojung Jun has devoted herself to creating a concatenation of single-channel videos titled *Daily Experts*.[1] So far, this series consists of over ten independent video artworks. Each video is about five to ten minutes in length and features a protagonist following a specific trade. Although the attributes of these protagonists' occupations differ significantly, the artist's techniques in filmmaking, along with the *Zeitgeist* and the particular context shared by these protagonists, enable the viewers to gain a macroscopic perspective beyond the limited horizons of a single work when they make a comprehensive survey of these videos.

The protagonists in Jun's videos practice a variety of trades such as tailor, film-billboard painter, type founder, tightrope walker, woman worker in a Kimchi factory, piano tuner, woman diver, taxidermist, stone collector, and performer of "face-changing," an ancient Chinese dramatic art originated in Sichuan province, China. Some of these trades are rather unique. However, the protagonists' physical labor can be hardly defined as "arts," and their productions may not be considered as "art-works." Nevertheless, just like the artist's description of "daily experts," these quotidian figures surprisingly emit a flash of spirituality in their humdrum routines. In other words, we may feel a magical aura radiating from

[1]
Jun did not give this series a formal title, but coined the term "Daily Experts" to describe it in a general manner. Treating Jun's description as the point of departure, this article seeks to expound the distinctive qualities of her works in this series.

the banality of the figures in Jun's videos. The viewers may easily find that the artist puts her perspective not so much on introducing any dying or unique occupations as on exploring the figures' quotidian existence that oozes extraordinary and artistic charms. This approach clearly echoes the inner meaning of the *Daily Experts* series. The artist not only actively engages in the investigation and dialectics amidst banality/uniqueness and life/ arts, but also visualizes the *Zeitgeist* and the "quality of human beings" embedded in these trades. On a more specific basis, Jun's videos distinguish these protagonists from the faceless "workers" or the "experts" emerging from the division of labor in contemporary societies, thereby bringing these figures a human dimension.

Employing audio-visual narratives, Jun fixes her penetrating gaze on these figures and their occupations. As far as the artist is concerned, the seemingly objective documentaries are actually different journeys of philosophical reflections, upon which she offers not only her profound thoughts as an artist but also her subjective interpretation on each of the protagonists. These videos resemble "quasi-documentaries," in which the poem-like texts and narrations are the results of the artist's "re-writing" of the interview transcripts. By doing so, she has actively intervened in and responded to these figures, thereby demonstrating the "relationship between the times and individual lives" reflected in these figures' quotidian existence. Besides, the "way of survival" and the

meaning it carries have been manifested in the relationship between these "individual lives" and their "occupations." The *Daily Experts* series seems to interpret and reflect on Walter Benjamin's idea about the "age of mechanical reproduction in which art has lost its 'aura'" from an alternative perspective. On a more specific basis, Benjamin focused on artworks that, in the age of mass production and reproduction, not only lost their unique authenticity but also got separated from the values of beliefs, traditions and rituals. Contrarily, Jun delves into the qualities of "handcraft" and "craftsman" in our humdrum existence, thereby rediscovering the dimensions of spirit, freedom, and imagination in addition to those of labor, time, and material.

I hereby select five of Jun's tours de force and use five keywords to expound the ideas behind her *Daily Experts* series.

1. Demarcation: *Last Pleasure*, 2012

Last Pleasure is the most symbolic work in this series. The artist not only filmed the traditional tightrope walker who represents a dying occupation in South Korea, but also conveyed the demarcations and challenges existing ubiquitously in our daily life. The protagonist in this video is a tightrope walker of remarkable skill. He has a traditional Korean costume on and walks the tightrope to the accompaniment of traditional music. The audience

is thoroughly entertained by his performance. However, the protagonist's three decades of experience in performance has already transformed such vaudeville art into the embodiment of his reflection and outlook on life. In this video, the first-person narrative of the protagonist's frame of mind explicates how the spirit and the skill of performance beautifully merge together:

> "The end of the rope should not feel too far. Nor should it feel too close and wide. The rope itself should disappear. And there should be a free world of its own, when stepped on a rope." … "The worst thing to happen is the opening of eyes and ears. On the rope, eyes should be gone and ears should be shut. And thoughts should not remain on the ground. If not, the rope will notice immediately and scold me severely."

Drawing by the reflective narrative, the viewers' gaze rests thoughtfully on the rope that demarcates high/low, air/ground, forward/backward, and success/failure. The highly speculative narrative, along with the images edited by the artist, turns the scenes demarcated by the rope into the interface and the entry point for the viewers' rumination. The artist is technically adept at blending narrative with images to make a pun on the mutual reference between the heartfelt wishes of the performer who walks the tightrope and the challenge for the tempo

of his marching. The artist sensed the tension in the "rope" and "demarcation," which placed her in deep contemplation. She stated in an interview that "*Last Pleasure* intends to signify the world of one's own built on the rope—the superlative condition of an artist. A tightrope walker is one who maintains the tradition and at the same time belongs to the contemporary period. He rises up to the sky by performing perfect movements on the rope, but he is also nothing but a silly clown before the audience."[2]

2. Declaration: *Time Regained*, 2012

Jun's exploration of the riotous profusion of "demarcations" in her life actually accommodates her reflective thinking on the borderline between life and art. It involves the following questions. How should we tackle the clash between ideals and realities in the contemporary society? How should we define success and failure? What is life? Can we count life as a form of art? Can we regard the tightrope walker as an artist, since he equates "performance" with his life? What is art exactly? These questions not only represent the artist's examination on her own life and works, but also implicitly express her concerns over the marked cleavage between "life" and "art" in the contemporary society. Nonetheless, do we really

2
"Between Art and Life: Everyday Master," interview with Sojung Jun by curator Hyesoo Woo, in *Catalogue: ARTSPECTRUM* 2012, p. 111.

have no difficulty distinguishing between what we term an "artist" and a professional worker, or the two characters actually reflect identical attitudes and issue a joint declaration about their harmonious co-existence?

The content of these videos is Jun's reflections incarnate, which implies that the artist, by reference to these "daily experts," reviews the tangible results caused by the fact that people's ideas about "aesthetics" and "art" have become detached from life, labor, and practicality since the eighteenth century. The ultimate question here is perhaps "how art is related to the practice of life." We lead our quotidian existence, from which our spiritual freedom is somewhere on the horizon.

Time Regained features the last film-billboard painter who works for Gwangju Cinema. This video responds to the aforementioned questions in a circuitous manner. The film-billboard painter devoted a lifetime to performing the mundane and repetitive task. Yet in his inner spirit, the occupation is not only the way to make a living but also the physical labor in which he finds delight and a sense of fulfillment. The results of his physical labor go public on the façade of the cinema, serving as the declaration of his existence in the mundane world.

We may regard *Time Regained* as the work with the greatest fidelity to the presentation way of "documentary" in this series. Jun did not invoke any metaphor in *Time Regained*. Instead, she presented the humdrum routines of the film-billboard painter in a plain and straightforward manner. In his small

atelier where the jars of paint are piled and the air is filled with the scent of pigment, the painter goes round and round working according to the cinema's running schedule. Notwithstanding, he needs to summon willpower or even greater passion to lead a life which is stuck in a rut. The tempo of the video is noticeably slow and steady, which resembles a film comprised of an uninterrupted shot of a person's life. The painter was an undergraduate of an art university when the democratic movement in Gwangju reached its peak in the 1980s. At the time, he had the goals and aspirations towards participating in the social reform by creating large-scale paintings. The change of times is faithfully mirrored in the piece of history recounted by the protagonist. The trade of film-billboard painting will be eventually rendered obsolete in the course of time. Nevertheless, the viewers "witness" not only the whole life of a person but also the microcosm of the era of images.

3. The form of thoughts: *Sun and Star*, 2012

Jun has explicated that her chance encounters with these figures finally resulted in her filming of them. Her experiences in this regard may be nothing different to ours, but she is an attentive observer who constantly focuses on these figures, which makes her videos fairly riveting. Although images serve as the primary media of the videos in this series, we may easily find that the artist

tries to convey her ideas and thoughts in a nearly comprehensive way if we analyze these videos in terms of their tempo, language, color, sound, and editing. This may have something to do with her remarkable skills in manipulating different creative media such as image, literature, sound, and so forth. Similar to the idea of "synesthésie" promoted by early twentieth-century poet Charles P. Baudelaire, the artist applies the approaches of extracting, transforming, and integrating, thereby creating concise and pithy remarks that, in addition to images, have become the most outstanding component of her works.

Sun and Star was filmed by Jun in 2012 during her residency in Taiwan. The video recounts the story of Ri Xing Type Foundry, the last type foundry in Taiwan. She was deep in contemplation of the aesthetics of characters because of her particular fascination with literature and written words. The master in the type foundry succeeded his father as the owner. He spent a lifetime to immersing himself in the oceans of Chinese characters with a carefree spirit. He does not produce and use characters through thoughts. Rather, he tends to solidify abstract and invisible thoughts by "visualizing" them. In this video, the sound emitted from the typecasting machine is rhythmic and steady, which implies its resolute resistance against the change of times. Such kind of foundries is thin on the ground. Treating the meanings of characters and the association of shapes as the point of departure, the artist successfully identified an alternative creativity

that the type founder demonstrates.

4. The labyrinth of modernity:
A Day of a Tailor, 2012

Technological advancement and industrial transformation led to the decline of typecasting and printing, and many trades were not spared the same predicament. The present modernity rests heavily upon the logic of linear progression that accelerates the replacement of obsolete things. Challenged by the system of mass production, the tailoring trade has become a marginalized, isolated "traditional occupation." *A Day of a Tailor* and *Sun and Star* narrate stories of different trades, yet these trades share similar historical backgrounds. This video features a tailor who works in a small room. He witnesses the vicissitudes of times to the accompaniment of the rhythmic sound emitted from his sewing machine. Times change, industries decline, and the fate of being eliminated befall the people who follow these dying occupations.

> "No one embroiders their names anymore. Needless buttons remain like medals. Stuff that are only valuable to those who value them."

the tailor narrates to the accompaniment of the monotonous sound produced by his sewing machine. In the course of the streaming, the viewers

may identify that the tailor is sewing a labyrinthine pattern of tower. At first glance it seems to be an abstract shape with an in-built tortuous route. The very route symbolizes the career trajectory of the tailor. Perhaps, the tortuous journey into the unknown is exactly the labyrinth of modernity in which we get lost.

> "Black threads form forests. Move mountains. Build buildings. Create oceans. And make it rain. Work in vain. Endless steps in vain. Endless march in place, reaching nowhere. Steps that leads nowhere."

5. The far shore: *Treasure Island*, 2014

The course of modernization has caught all of us in the intricate maze of times. People seem to have no way of preventing such dramatic change. *Treasure Island* features woman divers who also represent a dying occupation in South Korea. Notwithstanding all the hardships, these woman divers persist with their mission to the end of their lives.

The term "woman divers" refer to the women of unique skills in diving and catching pearl oysters. After the rise of pearl-oyster aquaculture, they turn to fishing for other marine wild-lives. "Woman diver" may be not only the most arduous work among the others covered in this series, but also a trade destined to fade into history. Most of the

woman divers in East Asia are at their fifties and even seventies or eighties.

The associations and interpretations that Jun made in this video are more liberal and imaginative than those in the aforementioned works, which implies the artist's effort to bring this series to a thought-provoking conclusion. She invoked the metaphor of women's multiple social roles to interpret the inner meaning of "woman divers." Besides, these woman divers set out on a new "journey" when every time they dive into the sea, if you will. Accordingly, this video is also a narrative about "setting out on a journey" and "return" The artist connected the image of the sea with the orientation amidst the drift of life and, meanwhile, the sea bears the sign of maternal love. She put the viewers' mind to sea by weaving metaphorical narrative and demonstrating the woman divers' intestinal fortitude and contagious singing. Treasure beyond our wildest dreams can be found everywhere in the sea, beneath which mortal dangers lurk. Employing a ballad about yearning for the "utopian island" (Ieodo), the artist plainly and straightforwardly pointed out the path that leads these woman divers to the "far shore." The term "far shore" carries several inner meanings such as the dying of an occupation, the demise of lives, and returning to one's native home.

"Whether you eat or starve ah. Deep underneath this sea here gold and silver can be found everywhere. But it

135

is the fruit of a tree too tall. Shall I live
on Ieodo. The path to death is right
around the corner. My poor mother,
the day she gave birth to me. She enters
the water deep as can be floundering
her way inside." They sang in chorus.

Interpreting women by reference to their emotional
ties with the sea, Jun follows her consistent creative
style to interweave narratives. The woman divers in
this video not only serve as the incarnation of great
fortitude, but also manifest the spirit as truly inclusive
as the sea. If we carefully observe the opening scene
of this video, we will find that the waves hit the rocks
with huge energy are streamed reversely. It seems
to imply a specific frame of mind; to wit, returning
to one's native home. The marine wild-lives caught
by these woman divers are the treasure from the
unknown, just as the nutrients derived from "mother."
After all, these woman divers will again regale us with
the myth about the "far shore" after they go ashore.

As mentioned at the beginning of this article,
Jun's videos can be admired as either a continuous
series or independent artworks. They collectively lay
out their strong yet non-linear correlations with one
another by respectively displaying an independent
piece of history. In other words, these videos not
only faithfully mirror the images of times, but also
represent a social spectrum as wide as a constellation.
The fate and synesthésie sealed in such images of
times may have lurked in the depths of the common
consciousness shared by the artist and the viewers.

To sum up, this series transcends the confines of existing texts and images, turning itself into the artist's epiphany in terms of spirit, life, and art. In addition, a magical aura may radiate again from the inner meaning of what Jun called "daily experts."

EXPLORING THE MINOR TERRITORIES OF SOME "DAILY EXPERTS":

THE "GENEROUS" IMAGES OF SOJUNG JUN

by Simon Daniellou

The filmic portraits by Sojung Jun, conveniently gathered under the heading "Daily Experts," appear as meetings with people at work. If the artist does not claim any particular "message," her approach reflects an ethic primarily based on the importance of not disturbing the activities of these individuals, whether they are craftsmen, artists or workers, when undertaking to film them. The main aesthetic result is the attention to the protagonists' gestures and thus to their hands rather than their faces, the latter being only seen by chance, during a movement involving the whole body and making it enter occasionally in the frame. Therefore, the video artist asserts no posture, no preconceived system likely to stiffen this series that appears to be guided fortuitously, through a creative approach on the lookout for new people, new contexts, and new territories. It is striking that the haenyeo female divers from Jeju (*Treasure Island*, 2014), the sign painter from Gwangju (*Time Regained*, 2012) or the puppets' sculptor from Taipei (*My Fair Boy*, 2012) are emerging as "Leibnizian monads," subjective units as they express the totality of the world and, expressing this totality, they clearly express a small part of the world, that is to say their "territory," to use the terminology of Gilles Deleuze. For Sojung Jun, meeting someone consists in venturing into the territories of those she portraitures, whether the territory is a seaside, a workshop, or even a simple accessory like the Jultagi acrobat's hanging rope in *Last in Pleasure* (2012). Moreover, this attention to "workers' gestures," or rather of these individuals

"at work," is particularly reflected in the use of close-ups on their hands that a shallow depth of field usually detaches from the handled material (fabric, paint, wood, stuffed birds' feathers, chilly powder and cabbage leaves, etc.), even if that image remains "out of focus" for a moment. Significantly, Gilles Deleuze and Félix Guattari use precisely the example of the human hand to describe the process of "deterritoralization" that they develop from their joint work, *A Thousand Plateaus*:

> "We already know the importance in animals of those activities that consist in forming territories, in abandoning or leaving them, and even in re-creating territory on something of a different nature [...]. All the more so for the hominid: from its act of birth, it deterritorializes its front paw, wrests it from the earth to turn it into a hand, and reterritorializes it on branches and tools. A stick is, in turn, a deterritorialized branch."

Something Red (2010), *A Day of a Tailor* (2012), *Time Regained* (2012)

Thus, the deterritorialization of the craftsman's hand transforms it into a tool carrier engaged in a process of work, an "arrangement," to use another term dear to Deleuze and Guattari. Then follows a reterritorialization in an individual territory linked to an activity or a specialty, a territory that Sojung Jun explores with her camera, in a double movement of deterritorialization / reterritorialization from her own artistic territory. For this reason, the artist's approach is clearly political, not because she focuses on some "humble occupations" often in danger of being forgotten —an attitude that a hasty analysis could describe as nostalgic or reactionary— but because she contradicts the unique movement of deterritorialization imposed by capitalism with the sole objective of generating flows of men, materials and money. Unlike the act of creation, capitalism does not deterritorialize in order to reterritorialize elsewhere, according to the essential movement of the renewal of life, but to better maintain the incessant traffic of these flows. In a capitalist society, the flow is no longer a process consisting in reterritorializing an object which was deterritorialized beforehand, it incessantly replaces the territorialized object by another of the same value, making it enter the generalized market economy. On the contrary, as an artist, Sojung Jun chooses to leave her comfort zone in order to meet the Other, following this process of deterritorialization that challenges the contemporary structures of power and domination.

And this is the reason why her works end

up constituting a series. If the monads that we discover in her videos —these individuals entirely dedicated to their task during the portraits that propose to apprehend them—, express the world in their own ways, from their own territories, Sojung Jun's staging weaves rhizomic links between them, especially with tracking shots and pans that run through their respective territories. Tracking shots on the materials handled —fashion designer's colorful yarn packages in *A Day of a Tailor* (2012), Chinese printer's thousands of movable metal letters in *Sun and Star: Record of the Words* (2012), the cabbage leaves embedded in the red chilly pepper paste in *Something Red* (2010)— are "lines of the universe" which go from man to thing, from thing to man, or from one man to another, and finally make a world of their own. From his territory, the artisan expresses himself outwards, he creates "destined for someone," in a movement that Jun's camera follows while approaching her subject, she is caught in its radiation, as if being carried away on the same tracks.

A Day of a Tailor (2012)

Sun and Star: Record of the Words (2012)

But these routes also pass through underground
paths, below the image, by following the voices
of the interviewees that the artist reproduces
through voice-over systematically engaged in the
creative gesture. These inner voices dig the images
and fill them with intimate and poetic thoughts,
claiming a subjective world that resonates with
others, until making the sounds of a complaint, as
an elegy ascending from the depths of the earth.
But the words are not taken as direct testimony or
oral memory. Indeed, Sojung Jun uses the words
collected from the individuals portrayed as a raw
material that is "interpreted" by others afterwards.
Thus she proposes to create for a minority, that is
to say, to speak "for" this minority, not in the sense
of "toward them" or "intended for them" but,
as proposed again by Deleuze, "in their place":
in their name. We must specify that in the time
of globalized capitalism of beings and affects, to
consider a minority is not a question of quantity,
but a comparison with the consumption and
communication standard, namely the male, white,

heterosexual paradigm. Practicing during the twenty-first century some "humble occupations," some activities now almost extinct, and thus imposing a singular rhythm of work, these minority individuals resist within their restricted and respective territories. But by creating for them and by showing their multiplicity, as a group of individuals, Sojung Jun proposes an act of resistance.

For Deleuze, a work of art conceived as an act of resistance evokes "a people that does not yet exist." Seeking to define a modern political cinema, the philosopher borrows the expression "people who are missing" from the painter Paul Klee and declares:

> "This acknowledgement of a people
> who are missing is not a renunciation
> of political cinema, but, on the contrary
> the new basis on which it is founded,
> in the third world and for minorities.
> Art, and especially cinematographic
> art, must take part in this task: not
> that of addressing a people, which
> is presupposed already there, but
> of contributing to the invention of a
> people. [...] the missing people are
> a becoming, they invent themselves,
> in shanty towns and camps, or in
> ghettos, in new conditions of struggle
> to which a necessarily political art must
> contribute."

This is particularly in the works of Jean-Marie Straub and Danièle Huillet, "a cinema of the topographic trace, where the story of losers and outcasts is exposed," that Deleuze identifies this resistance. Again, the voice detaches itself from the visual image, becoming this act of speech that "rises into the air as the object passes under the earth." Just as in the works of the famous couple of French filmmakers, the disjunction between image and sound in the portraits of Sojung Jun is provided by the refusal to grant any "informational" nature to the word, which is often the case in documentaries with which her works could be too quickly associated. And, as Deleuze points out, "the work of art is not an instrument of communication. The work of art has nothing to do with communication. The work of art does not contain the least bit of information." So, for Sojung Jun, meeting a craftsman, a shopkeeper, a laborer, is not a way to question but to observe their practice in order to understand the issue that these practices pose to the present times, that is to say the problem —in the first sense, of a philosophical matter —they pose to our contemporary society, a society where images, audio or visual, are only utilitarian, consumed and burned. The video artist situates indeed the stakes of her creation in the field delimited by Serge Daney in the 1980s, that of an opposition between the image and what the French film critic then called the 'visual': "The 'Visual' is the system of images mass-produced and dumped by the television networks." Taking for example the treatment of the

first Gulf War in 1991 by the mass-medias, a video war-game that remains in memory through infrared images of tracer bullets over Baghdad, Daney says: "The Visual (which is the essence of the TV) is the show that one side gives to itself, while the image (which was the future of cinema) is what is born of an encounter with the Other, even if he is the enemy." Indeed, the military aggression of a territory abroad is accompanied today by erasing the other's image as a minority, while in contrast, an audiovisual work as that of Sojung Jun enters a territory only by opening its own territory, in a movement of interpenetration, and greets in its audio and visual material those individuals within it. This gift is that of the cinematic image which, unlike the Visual, is not a currency, because a true picture is "generous," as Marcel, the amateur filmmaker in episode 3b of Six fois deux. *Sur et sous la communication* (Six Times Two. Over and under the media, 1976) by Jean-Luc Godard and Anne-Marie Miéville, said. Moreover, as Daney stated in his famous interview filmed in 1992 with Régis Debray, Journey of a "Cine-Son," the visual assumes no gaze, because even the one who shows this Visual does not even look at it. Debray goes on to say that "the Visual is what is used to not look at the world." On the contrary, to offer images is to have a "'vision', it is to have a point of view, it is the fact of showing, and it is the cinema." Thus, as an artist who "makes images," Sojung Jun offers a point of view —in the first sense: an optical point of view— on the world through the territories she

encounters and thereupon develops a place for the spectator, or through her choice of images and their contents as well as their arrangement, she at least builds a space that can accommodate the viewer intellectually, that is to say a territory aesthetic, ethical and political at the same time that she invites to reinvest.

NO PERSON
IN THE MIDST

by Hae Jin Pahng

0.

Some propositions seem clear. For example, who would ever deny that Sojung Jun's *Daily Experts* series depicts people working in specific fields? Even so, it is still valid to question whether there exist people in the Series. Sometimes, overly clear propositions blur our sight and we cannot see the object properly. This universal advice could also apply in this case. To be more precise, such questioning is required to focus on the 'unusual' method of the artist treating the 'people' of 'daily experts.'

1.

With regard to the status of the 'person,' the first issue is about the expression, 'specialist.' The Series generally portrays people with high skills in their own professional fields, but in fact, it does not focus on revealing each person's expertise. This is not due to indifference or lack of skill, but the discreet intention of guiding us to overlook their expertise. What moves us in *The Old Man and the Sea* (2009) is not the old man's surprising skill of catching herrings or his achievement as a fisherman. It is the universal insight which he had obtained through his work, that is, something like wisdom earned through life experiences, not professional knowledge. For example, "To catch a fish, you have to think like a fish. Holding the fishing pole, I imagine the sea at the end of the fishing line. Even if I cannot catch them, just thinking of how big fish are swimming inside the bottomless sea is joyous.

Many people ask me how to catch a fish. It's all about technique, time and belief." And the next scene. A duck leisurely swimming in the sea. The 'expertise' of the fisherman earned through long, hard work would not even come close to the innate nature of the duck.

If so, a 'daily expert' would be somebody who has obtained excellent insight on life's general issues through his or her work and labor, rather than a skilled professional of a certain vocational field. To differentiate the former from the latter, the *Daily Experts* series tries to reach the greater world or a certain ground of truth which this world implies, transcending each person. The synesthetic experience of *The Twelve Rooms* (2014) is rendered by the sound of tuning a piano for the exact notes, which later turns into a blissful color tone. This is not about what this skilled piano tuner had achieved, but a possible ephemeral manifestation of a certain cosmic order a 'daily expert' could reach.

2.

The people of the *Daily Experts* series are not observed for their excellent abilities and they are not set forward as distinctive figures with unique views of each profession. The person is a stereotype of a professional, but it is due to this very universality that he or she becomes extraordinary. This is perhaps what confuses us to understand *Daily Experts* properly.

The confusion is ambivalent (if there is any confusion). On the one hand, there could be a

complacent viewpoint of looking at the Series as some sort of human documentary film like 'Human Drama,' and to the contrary, there also could be questioning of whether the person is alienated from the work since we cannot easily make out the person who seems to be hidden behind the specific occupation and skill. It does not seem worthwhile commenting on the former viewpoint but we need to discuss the latter. It is true that the *Daily Experts* series maintains a certain callous distance with the person in a discreet manner. Due to this distance, the figure is diminished (not by chance, but intentionally or boldly) in the structure.

We sometimes witness how the 'expertise' of the 'daily expert' becomes the object of doubt, and even how remorseful emotion overwhelms the person. In many cases, it is depicted as the culling process of a certain job due to the change of times. In the examples such as the tightrope walker of *Last Pleasure* (2012), and the film-billboard painter of *Time Regained* (2012), validity is lost according to the era's criteria regardless of the level of skill or value, in our real world. And this creates pathos. (Labeling it as 'Human Drama' type would be related to this aspect.) However, perhaps the aspect of 'alienation' is more important. The moment when the figure is not featured as the core of the work, but gets pushed aside from the range of object or thing. (This would decisively differentiate the Series from the 'Human Drama' type.)

To consider the status of the 'person' of the *Daily
Experts* series, let's have a look at the credits at the
end of the film. After *The Old Man and the Sea* is
ended, the fisherman's name is not revealed on
the list of credits. It only says 'An old Finnish man.'
This indifferent and neutral naming is not quite
different from 'jogging man' or 'person inside the
yacht 1, 2, 3, 4, 5, 6,' who barely appears on screen.
It is about the equal amount of information as in
'seagull 1, 2,' 'herring 1, 2, 3,' and even 'moored
boats' or 'building,' and 'rainstorm' or 'sunlight.'

This kind of credit naming is found only
in *The Old Man and the Sea*, but it does imply
Sojung Jun's basic attitude of treating her 'people'
throughout the Series. Then, why did Jun 'de-
focalize' them or 'multi-focalize' while risking the
doubt of not having properly cast light upon the
figures or even having degraded them to the status
of a simple object?

This would not be irrelevant to the
summarization that the wisdom earned by these
'daily experts' consists of repeated waiting and
enduring, of the modest attitude toward the world
that exists beyond oneself, in the end. "Someday
you will have to climb down the rope. Young
performer, trust me and follow me. The isolation
and weariness you feel on the rope will all disappear,
walking on the rope. The deathly act has succeeded.
Yippee!" So ends *Last Pleasure*. And *A Day of a
Tailor* (2012) ends with "Beautiful work, indeed,
beautiful steps. Beautiful march in place, reaching

wherever. Steps that leads you wherever." Coming back to *The Old Man and the Sea*, the last scene before the credits appear, is of a flapping herring waiting for its death after being fished and the focus on the fish is slowly pushed toward the outside of the screen and what is left is the empty floor. The last narration at this point is "You wait, believing in your luck." By equating the 'Finnish old man' with other living beings and objects, they all wish for the same coincidence and they bear the same until they arrive at the footsteps of mother nature. This is the role the 'and' inserted in the title plays, between the old man and the sea.

3–1.

The tightrope suddenly rises and a mountain is shaped in an instant. The horizontal line transforms itself into a triangle and zigzags through the screen. In the image which is parted in two and three, the figure disappears into the empty sky and returns from nowhere again.

In this beautiful scene of *Last Pleasure*, the tightrope walker tells us about his relation with the rope. "On the rope, eyes should be gone and ears should be shut, and thoughts should not remain on the ground. If not, the rope will notice immediately and scold me severely." As the tightrope becomes almost alive while changing angles and shapes every second, the trace of the figure seems to disappear at any moment with nobody noticing. It is not the walker who controls the rope, but the rope which determines the movement and destiny of the walker.

Once the walker learns to negate his own senses, he is then liberated from the rope.

3–2.

A round black shining stone on full screen is rolling, making a rattling noise. It could be the sun lighting the sky and the inner world. It could be the darkness which gobbles up everything.

The story of the stone collector in *Warm Stone* (2015) talks about the hardship of living away from home. This story is transposed to the stone which seems to tell the person 'I know what you are going through.' The stone also had been broken, hurt by the river and finally trimmed. Collecting suiseki (viewing stone) is not simply about possessing an object or desiring a certain shape of a piece of nature. It is to reach the state of mind which allows viewing the stone as is. It is to carefully listen to the history a stone has lived through and witnessed for eternity. It is to discover a myth embraced or hidden by the stone. Hence, it is sometimes about going one's way and leaving behind one's attachment.

3–3.

The objects treated by 'daily experts' seem to come alive and this flow can be traced in Jun's other works. In *My Fair Boy* (2012) and *Angel of Death* (2015), the doll and the taxidermied animal are respectively emphasized from the aspect of their characteristics of thing-object. The narrator of *Angel of Death* begins by repeating 'It's dead.' and

then goes on explaining the process of the bird's death and taxidermy. He clearly represents the mental state of the taxidermist. However, tenacious close-ups of a live bird turning into a dead bird, then it being taxidermied, gradually erases the person, and the numerous birds on the brink of death take up the person's place. (Especially in this case, the bird's corpse turning into a corpse, then a stuffed animal, that is, the transforming process from an object to a 'person' is expressed as a metaphor through the dancer's wriggling movement in the flickering spasmodic light. The expressive factor of dance is consigned to a certain unfathomable power which enables the object to come alive, not the taxidermist. Similarly, the duet of drum and trumpet in *The Poem of Fire* (2015) is closely related to the combination of fire, air, and weather which transform simple clay into a bowl, not the mental state or skill of the pottery artisan.) Thus, finally the ending lines "Let's fly. Fly. Let's all fly away." are not simply expressing the taxidermist's hope; they eventually become the bird's desire.

The 'Tree' in *My Fair Boy* conveys its request to the person. "Please, make my feet lighter." For example, this line was a chance to emphasize the person's excellent skill of breathing vitality into a lifeless object. However, at the moment when the figure could be cast in the limelight, Sojung Jun creates a 'dialogue' between the figure and object(like a sort of 'play') and transforms the object to a 'person / figure' itself. Therefore, the

status of the 'person' is challenged by the object. The 'person' is not limited to the figure as a 'daily expert' any longer. These moments are truly the ones when the Series *Daily Experts* flashes the light of genius.

<div align="center">4.</div>

As mentioned before, the Series displays unusual credits, and there is another clear fact found among the credits throughout the whole Series. That the person's narration is of another person's voice, not the person's. It could have been a deliberate choice to substitute for the figures not familiar with vocalization, but the narrator's voice itself is not of a 'voice specialist' who would have a polished vocalization. Also, it was not of an amateur actor who would let out unrefined voice and clumsy pronunciation, trying to feign the voice of the 'daily expert.' Good example of this would be of *Angel of Death*, where the taxidermist on the screen is a man, but the narrator who voices his mind is a woman.

The discrepancy of the body and voice of the person. This is not a sensational experiment conducted, for example, through the separation of the sound and image. Isolation of body and voice which transpierces the *Daily Experts* series could be coupled with the general flow shown in the whole Series in which the status of the 'person' is threatened.

In *Daily Experts*, the body of the person is generally a body specialized in a specific vocational

skill. This is probably the reason why there are often close-ups of the hand, as the culmination of skill and the representative of the human body. Perhaps, the people of *Daily Experts* are already threatened their status by their fragmented body. When their 'expertise' is consisted more of the contemplation obtained through the process of honing their skills, instead of the perfection of the skill itself, and when the contemplation lies upon the acceptance that the skill accomplished by the body can be utterly useless in the end, inevitable contradiction between the body and mind occurs. On the other hand, the voice of the person is not only separated from his/her body, but also transposes to that of the thing-object. Hence, the figure is continuously separated from oneself, through his/her body, and the voice. (From such aspect, the only exception among the Series, having the voice correspond to the actual voice of the person is *The King of Mask* (2010) and it is interesting that it depicts face-changing or Bian lian. The art of face-changing is not of creating a thing-object, but of denying one's face-identity. Thus, in the case of the face-changing master who can only maintain oneself through segmentation, body and voice could be closely knitted to each other.)

4–1.
In *The Poem of Fire*, the master potter's voice sometimes becomes the fire's voice. While the potter's body tramps the earth and shapes the pottery and immerses in his skill, his voice, as if

to deny the power of the skill, says: "Everything's among the contradiction of waiting for a coincidence." The potter is not the only one talking. The kiln fire scolds the potter severely. "What worldly thoughts are you in, not guarding me?" The only way a piece of pottery may be completed, is when the master potter does not overly trust his technique, and reflects on the question launched by the fire and realizes its meaning at last. Without the fire's approval of "It's ready. Come on in," the making of pottery is impossible. It is made possible when the 'poem' of fire is recited through the potter's 'voice.'

4–2.

Hence the silence. For the myth and poem of nature and object to be voiced through the person's voice, silence is required. It is about not being overconfident in one's skill and listening attentively to the nature's logic. In *The Twelve Rooms*, the person's voice is eliminated. We 'read' the tuner's voice amid the silence through the subtitle, and 'see' the piano's voice which the person is listening to. The synesthetic experience of sound bearing color and sound deriving from color is not the result of a tuner's special talent or effort. It's also not what only an outstanding 'artist' can achieve. It is a method in which a 'daily expert' perceives the principle of the world through the object he / she treats. That is, a spectrum of a certain ultimate order in which all our work and daily life are intimately linked to each other.

4–3.

While questioning the phenomenon of separation
between the daily expert's body and voice,
Something Red (2010) twists the angle of its
question. In short, what happens when there are
more than one 'person'?

Under the list titled 'special thanks' in the
credits, there are only two listings; 'factory' and
'voice.' We could say that the narrator is presumed
to be a worker at a kimchi factory and on the screen,
we can also spot some factory workers. But it is
impossible to distinguish a body that we could
presume to be the narrator's voice among them.
The voice can be that of anyone among them, so
it could be the voice of the 'factory'(as the credits
mentioned), not even theirs. "New familiarity /
Old unfamiliarity / My own legacy / That everyone
has." These contradictory adjectives used in
the narration which opens *Something Red* is in
fact, the essential idea relevant all throughout the
Series. Newness assumes oldness and the concept
of I would presume some existence beyond
myself. "Certain amount of salt and water and salt
and certain amount of / Certain amount of time
and certain amount of / The exact proportion of
seasoning and the proportion of the exact / Certain
amount of packaging and certain amount of." The
stuttering narration of the process of making
kimchi is repeated omitting words here and there
to complete the recipe of omission. Industrialized
tradition is not a personal unique idea or creative
action, but a mechanical process. But it is the group

made of each person which has to fill up the blank of 'certain amount' and 'exact proportion.' The awareness of such contradiction gives birth to the poem (quite different in quality from the '*The Poem of Fire*').

4–4.

In *Treasure Island* (2014)'s credits, the female divers do not receive any specificity, as well. As *Something Red* noted 'factory' instead of a specific person, the credits name a 'House of female diver in Saekdal, Jeju.' Thus, the perspective of voice which was divided from the body goes over to another level. The voice which could be anybody's in the aforementioned example now unequivocally becomes a voice claimed by nobody.

Voice of nobody. This voice which does not correspond to any of the people, is not an awkward narration speaking for a diver, but a 'professional voice' conveying songs and stories. It is of the 'pansori singer,' the pure voice in the sense that it is the voice as a voice. The story and song told by this voice as a voice, are of the cruel livelihood maintained solely by the women's sacrifice and of illusion made to bear the harsh reality. ("Oh, Mother of Land, tell me the story.") Reality and fiction, history and fable, are interlinked inevitably. Therefore, the video *Treasure Island* does not limit iself to the tone similar to that of documentary film. Toward the middle, it changes from the scene of the blue sea to a black-and-white drawing. Even from the introduction, it shows the countercurrent

of the sea, spitting out the island while swallowing the old woman. This is to declare that the whole film is a fiction about facts, and also a documentary reaching the boundary of fiction.

<p style="text-align:center">5.</p>

From its appearance, the *Daily Experts* series looks like documentary films dealing with people working in specific fields. But ultimately, it is firmly rooted in facts (proven reality) while strongly heading toward fiction (unproven reality). And it captures the moment when such fiction reveals the truth. (This is how it was all the more pertinent for Sojung Jun to ask for critiques to critics and curators for a virtual artwork which did not exist as yet, for the project *EUQITIRC*, when she was concluding her series *Daily Experts*.)

The figures summoned in this 'documentary-drama' were 'people' who showed how this world operates. Such role can be shared with the other anytime. They readily gave up on their role as 'person' so as to become the true member of the world which this 'play' tried to portray. As such, the *Daily Experts* series becomes a 'poem,' excavated by a documentary.

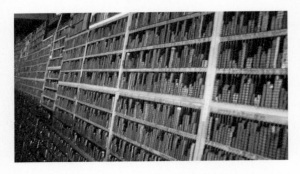

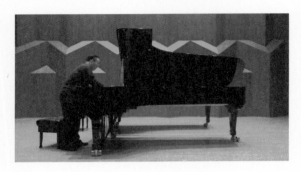

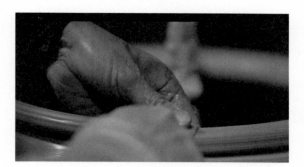

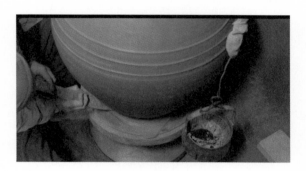

마이 페어 보이
MY FAIR BOY

181

182

일성당자해기

SUN AND STAR: Record of the Worrds

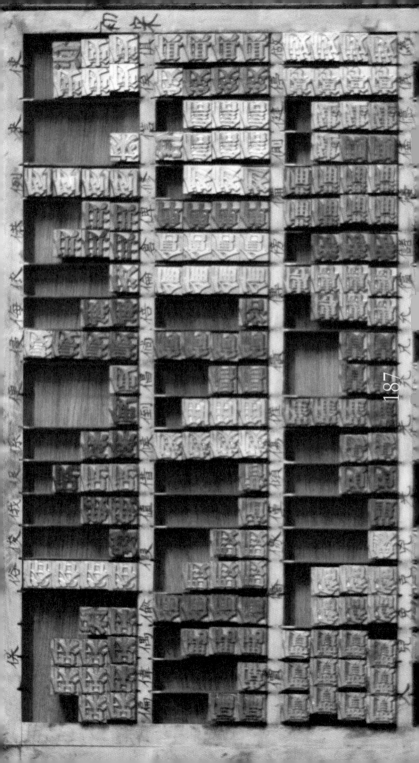

189

190

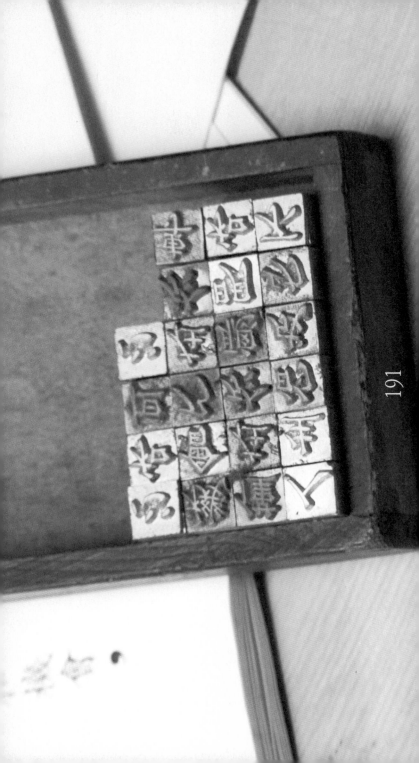

보물섬

TRESURE ISLAND

193

196

197

열두 개의 방

THE TWELVE ROOMS

199

200

201

203

사신
ANGEL OF DEATH

205

208

209

따뜻한 돌
WARM STONE

211

215

불의 시

THE POEM OF FIRE

217

219

220

221

전소정은 영상, 설치, 퍼포먼스 등의 다양한 매체적 시도와 감각의 번역을 통해 미시적 관점에서 현재에 질문을 던진다. 모더니티의 폐허 속에서 경계에 선 인물들과, 보이지 않는 목소리에 주목해 개인적인 경험과 직조, 교차 생성하는 작업을 진행해왔다. 인터뷰, 역사적 자료, 고전 텍스트를 전용(轉用)한 내러티브를 바탕으로, 이를 파편화하여 새롭게 구축하면서 개인적, 심리적, 미학적 요소와 삶의 정치적 요소를 교차시키는 실험을 전개하고 있다.

서울대학교 조소과를 졸업하고 연세대학교 커뮤니케이션대학원에서 미디어아트를 전공했다. 《Kiss me Quick》(송은아트스페이스, 서울, 2015), 《폐허》(두산갤러리, 서울, 2015), 《심경의 변화》(인사미술공간, 서울, 2010) 등의 개인전과 《동시적 순간》(국립현대미술관, 과천, 2018), 《Tell me the story of all these things. Beginning wherever you wish, tell even us》(빌라 바실리프, 파리, 2017), 《제8기후대, 예술은 무엇을 하는가?》(광주비엔날레, 광주, 2016), 《북한 프로젝트》(서울시립미술관, 서울, 2015), 《장미로 엮은 이 왕관》(아뜰리에 에르메스, 서울, 2015), 《What We See》(오사카 국립미술관, 오사카, 2013), 《아트 스펙트럼 2012》(리움 삼성미술관, 서울, 2012) 등 국내외 다수 전시에 참여했다. 2016년 파리의 빌라 바실리프 – 페르노리카 펠로우쉽, 2016년 광주비엔날레 눈 예술상을 수상했다.

Sojung Jun poses questions to the present times in a microscopic perspective through diverse attempts for different media including sculpture, installation and performance and interpretation of senses. In particular, she has produced works that weave and crisscross with her personal experiences by paying attention to people stand on the boundary amid the ruins of modernity and invisible voices. She has newly established what she has fragmented through interviews, historical materials and narratives appropriated from classical texts, and carries out experiments of intersecting personal, psychological and aesthetic factors with political ones in life.

She received a BFA in Sculpture from Seoul, 2015, *As you like it* (Insa Art Space, Seoul, 2010). Her works have also been featured in the exhibitions at *Synchronic Moments*(National Museum of Modern and Contemporary Art, Gwacheon, 2018), *Tell me the story of all these things. Beginning wherever you wish, tell even us*(Villa Vassilieff, Paris, 2017), *The Eighth Climate, What does art do?* (11th Gwangju Biennale, Korea, 2016), *NK Project* (Seoul Museum of Art, Seoul, 2015), *This Rose-garland Crown* (Atelier Hermès, Seoul, 2015), *What We See* (The National Museum of Art, Osaka, Osaka, 2013), *Art Spectrum 2012* (Leeum Samsung Museum, Seoul, 2012). She is the recipient of the Villa Vassilieff Pernod Ricard Fellowship, Paris, France 2016 and Noon Art Prize, Gwangju Biennale 2016.

김윤경은 서울과 뉴욕에서 잠시 현대미술사를
공부한 후, 작가를 만나고, 글을 쓰고, 전시를
기획하고, 책을 만드는 일을 하고 있다. 사적인
영역에 머무르기보다는 공적인 영역에 관여하며
사회 변화의 원동력을 발생시키는 예술의
가능성을 여전히 믿고 있으며, 이러한 과정을
작동시키고 소통시킬 작가들이 나타나기를
오늘도 기다리고 있다.

방혜진은 확장된 영역으로서의 현대미술을
탐구하는 비평가다. 장르를 가로질러 평론
활동을 하고 있으며, 전시와 공연의 기획자 및
드라마터그 등 비평적 참여를 실천하고 있다.

에이미 쳉은 타이베이에서 큐레이터로 활동하고
있다. 2010년에 음악평론가 제프 로와 함께 '더
큐브 프로젝트 스페이스'를 창설하여 타이베이의
현대미술 연구, 제작, 전시를 위한 독립공간을
운영하고 있다. 작가들과 장기적인 관계를 맺고,
로컬 문화를 심도 있게 연구할 목적으로 쳉은
'확장된 기획'의 가능성을 모색한다. 2009년
이후 여러 연구 프로젝트를 공동 기획하고
수행하며 『전후 대만의 소리 문화』(2011–)
『비평적 정치적 예술과 기획실습 연구』(2009)에
기고했고, 『예술과 사회: 7명의 현대 미술가들의
소개』의 편집인으로도 활동했다.

시몽 다니엘루는 영화로 박사학위를 받았다.
프랑스 렌느 제2대학 연구원으로 재직 중이다.
영화이론과 미학에 관심 있으며, 일본 영화 속
전통극에 대한 박사논문 및 글을 썼다. 현재
영화와 다른 예술 형태, 특히 공연예술, 미술,
음악과의 관계를 연구하고 있다. 『작가가
예술비평가가 될 때』(렌느대학교 출판부,
2015)의 공동편집인이다.

Yunkyoung Kim briefly studied contemporary
art history in Seoul and New York, and is
currently active in meeting artists, writing,
curating, and making books. Rather than
remaining in the private sector, Kim resides
in the public sector, still believing in art
as the creator of the impetus for change in
society. She is always waiting for artists who
can realize such process of operation and
communication.

Hae Jin Pahng Explores contemporary art as
an expanded field. Active in critical activities
throughout different genres, curating
exhibitions and participating as dramaturg
in performances.

Amy Cheng is a curator based in Taipei.
In 2010, with music critic Jeph Lo, she co-
founded TheCube Project Space, which
serves as an independent art space devoted to
the research, production and presentation of
contemporary art in Taipei. With the aim
of delving deeply into local culture,
establishing long-term relationships with
artists, Cheng explores the possibility of
'expanding curating.' Since 2009, she has
co-initiated and carried out several research
projects, including *Sound Cultures in Post
War Taiwan* (2011–) and *Critical Political
Art and Curatorial Practice Research* (2009),
for which she contributed to and edited the
publication *Art and Society: Introducing
Seven Contemporary Artists*.

Simon Daniellou is a Ph. D graduate in
Film Studies and an associate researcher at
Rennes 2 University in France. Particularly
interested in Film Theory and Aesthetics,
he is the author of a doctoral thesis and of
several essays or articles about traditional
theater in Japanese cinema. His researches
focus more broadly on relations between
cinema and other art forms, especially
performing arts, painting and music. He
co-edited for example the collective book
Quand l'artiste se fait critique d'art *When
The Artist Becomes Art Critic* (Presses
Universitaires de Rennes, 2015).

폐허
Ruins

초판 1쇄 인쇄 2019년 1월 11일
초판 1쇄 발행 2019년 1월 18일

지은이
전소정(Sojung Jun)

기획
맹지영(Jee Young Maeng)

글
김윤경(Yunkyoung Kim)
방혜진(Haejin Pahng)
에이미 쳉(Amy Cheng)
시몽 다니엘루(Simon Daniellou)

펴낸이
윤동희

편집
김민채, 황유정

디자인
강문식(Moonsick Gang)

번역
김솔하(Solha Kim)
안소현(Sohyun Ahn)
왕셩친(Sheng-Chin Wang)
이나연(Nayun Lee)
황선혜(Sunhye Hwang)

펴낸곳
(주)북노마드

출판등록
2011년 12월 28일
제406-2011-000152호

주소
08012 서울특별시 양천구 목동서로 280
1층 102호

전화: 02-322-2905
팩스: 02-326-2905
전자우편: booknomad@naver.com
페이스북: /booknomad
인스타그램: @booknomadbooks

ISBN 979-11-86561-54-6 03600

— 이 책의 판권은 지은이와 (주)북노마드에
 있습니다.

— 이 책 내용의 전부 또는 일부를 재사용하려면
 반드시 양측의 서면 동의를 받아야 합니다.

— 이 도서의 국립중앙도서관출판예정도서
 목록(CIP)은 서지정보유통지원시스템
 홈페이지(http://seoji.nl.go.kr)와 국가자료
 공동목록 시스템(http://www.nl. go.kr/
 kolisnet)에서 이용하실 수 있습니다.
 (CIP제어번호: CIP2018033294) 홈페이지
 (http://seoji.nl.go.kr)와 국가자료공동목록
 시스템(http://www.nl.go.kr/kolisnet)에서
 이용하실 수 있습니다. (CIP 제어번호:CIP)

— 이 책의 원고와 번역은 두산연강재단과
 두산갤러리의 지원을 받았습니다.

www.booknomad.co.kr